소품을 쉽게 그려보자

소품을 쉽게 그려보자

—

2019년 10월 16일 1판 1쇄 인쇄
2019년 10월 25일 1판 1쇄 발행

지은이 김소현(별별그림)
펴낸이 이상훈
펴낸곳 책밥
주소 03986 서울시 마포구 동교로23길 116 3층
전화 번호 02-582-6707
팩스 번호 02-335-6702
홈페이지 www.bookisbab.co.kr
등록 2007.1.31. 제313-2007-126호

—

기획·진행 김난아
디자인 프롬디자인

—

ISBN 979-11-86925-96-6 (13650)
정가 14,800원

—

ⓒ 김소현(별별그림), 2019

책밥은 (주)오렌지페이퍼의 출판 브랜드입니다.

이 도서의 국립중앙도서관 출판예정도서목록(CIP)은 서지정보유통지원시스템 홈페이지
(http://seoji.nl.go.kr)와 국가자료종합목록 구축시스템(http://kolis-net.nl.go.kr)에서 이
용하실 수 있습니다. (CIP제어번호 : CIP2019040945)

간 단 한 선 으 로 별 별 예 쁜 그 림 을 쓱 쓱

소품을 쉽게 그려보자

글·그림 김소현(별별그림)

책밥

어릴 때 그림일기를 썼던 것처럼, 다이어리 한구석에 끄적끄적 낙서하는 걸 좋아합니다. 오늘 먹은 예쁜 디저트와 오늘 본 꽃, 새로 산 펜과 같이 아주 사소한 것들을 그려요. 지나고 보면 내가 이날 이런 걸 봤구나, 이런 걸 먹었네, 이런 걸 샀구나, 하며 피식 웃게 되더라고요. 그렇게 소소한 일상 속 장면이 특별한 기록으로 남습니다. 매일 마시는 커피도, 좋아하는 카페도, 특별한 날 정성껏 준비한 음식도 모두 다 정말 좋은 드로잉 소재예요. 꼭 잘 그릴 필요는 없어요. 그날그날의 추억이 담겨 있다면 어떤 낙서라도 좋습니다. 동그라미, 세모, 네모를 모아 조그마한 것들을 다 그려보는 거예요. 형태가 왜곡되어도 상관없습니다. 삐뚤빼뚤 서투른 그림도 너무 귀엽거든요. 그렇게 조금씩 계속 그리다 보면 오늘 그은 선, 내일 그은 선, 매일 조금씩 다른 선들이 차곡차곡 쌓여 나만의 개성이 담긴 드로잉이 완성될 거예요.

같은 사물이라도 사람마다 바라보는 눈이 다르듯 같은 것을 보고
그린 그림도 선의 느낌이나 표현 방식이 전부 다르다는 점이 참 재
미있어요. 처음 그어본 선과 오랜 연습 끝에 나오는 선은 저마다
매력이 다르기 때문에 '못 그린다'는 생각에 지레 포기할 필요 없어
요. 그리기 쉬운 것부터 조금씩 그리다 보면 어느 순간 복잡한 사
물의 형태도 하나둘씩 잘 보이기 시작할 거예요. 그러니 욕심나더
라도 처음엔 그리기 어려운 것들을 잠시 미뤄두고 단순한 그림부
터 시작해 보세요. 좋아하는 것, 관심 있는 것들은 오래 바라보아도
좋잖아요. 그러니 좋아하는 것부터 재미있게 그려보는 거예요. 여
러분이 어떤 사물을 어떤 시선으로 담아낼지 벌써부터 기대됩니다.

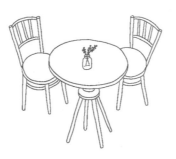

펜

주로 사용하고 좋아하는 드로잉 도구를 소개합니다. 사실 손에 집히는 대로 아무거나, 판촉물로 받은 펜으로도 그림을 그리는 편이지만 그중에서도 가장 꾸준히 쓰고 있는 펜을 몇 가지 추려보았어요. 화방이나 문구점에 가면 다양한 펜이 많으니 이것저것 써보며 각자 손에 맞는 드로잉 도구를 찾는 것이 가장 좋답니다.

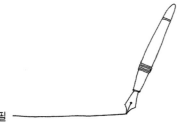

· 만년필 ―――

펜촉에 따라 선의 굵기가 달라집니다. 잉크가 잘 흘러나오므로 강약 조절로 다양한 선을 표현할 수 있어요. 개인적으로 부드러운 선의 느낌을 낼 수 있는 펜촉을 좋아합니다. 다만 수성이라 잘 번지고 마르는 데 오래 걸린다는 불편함이 있어요. 아직 마르지 않은 그림에 손이 닿아 번지는 경우가 많기 때문에 만년필을 사용할 때에는 손 밑에 휴지를 대고 그리는 것이 좋습니다.

· 하이테크C 0.4 ―――

얇고 섬세한 선으로 그려져 디테일한 표현을 할 수 있어 좋아하는 펜입니다.

연필로 가이드 선 그리기

아직 펜으로만 그림을 그리기 부담스럽다면, 연필로 연하게 가이드 선을 그려두고 그 위에 필요한 부분만 펜으로 덧그린 후 지우개로 가이드 선을 지워보세요. 하나의 선으로 깔끔하게 그릴 수 있습니다. 이 작업이 익숙해지면 가이드 선을 직접 그리지 않아도 눈으로 가상의 선을 보며 그림을 그릴 수 있게 됩니다.

· 밑으로 갈수록 폭이 좁아지는 컵

❶ 연필로 위쪽에 큰 타원을 그리고 그 아래에는 조금 작은 타원을 연하게 그립니다.

❷ 각 타원의 양 끝을 사선으로 연결합니다.

❸ 필요한 부분의 연필 선을 따라 펜으로 다시 덧그립니다. 여기서는 안쪽이 보이지 않는 컵의 겉모습만 그려볼 거예요.

❸ 지우개로 연필 선을 지우면 그림 완성.

· 지구본

❶ 연필로 연하게 가이드 선부터 그립니다. 원을 하나 그린 후 바깥에 간격을 살짝씩만 두고 좀 더 큰 원을 2개 더 그려주세요.

❷ 그 위에 지름을 관통하는 사선을 길게 그립니다.

❸ 이제 펜으로 필요한 선만 덧그릴 차례예요. 가이드 선을 따라 지구본의 구와 지구본 축의 받침대 부분을 그립니다.

❹ 지우개로 가이드 선을 지웁니다.

❺ 아래쪽에 선을 추가해 받침대의 밑면을 마저 그리면 지구본 완성.

사물의 주된 형태를 만드는 커다란 도형부터 그린 다음 작은 도형
들을 추가하는 순서로 그립니다. 간단하게 카메라를 그려볼까요?

· 카메라

 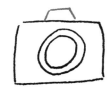

❶ 카메라의 몸체를 직사각형으 ❷ 그 안쪽 중앙에 원 2개를 그 ❸ 몸체 위쪽에는 사다리꼴이
로 표현합니다. 려 렌즈를 만들어 주세요. 되도록 선을 그립니다.

•

화
장
대

위
의

•

●

립 스 틱

화장대 위에 립스틱이 하나씩 늘어가면 마음이 풍족해집니다.
오늘은 어떤 색을 바를까, 고민하는 일도 즐거워요. 좋아하는 립
스틱을 그림으로 그려볼까요?

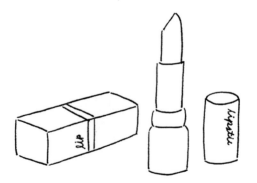

❶ 립스틱의 윗면이 될 사선을
그려주세요.

❷ 사선 아래로 왼쪽에는 직선
을, 오른쪽에는 윗부분이 살짝
휘어진 선을 그립니다.

❸ 립스틱 케이스의 윗면이 될
곡선을 그려주세요.

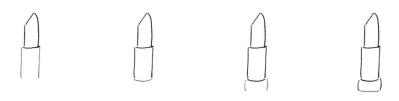

❹ 기둥 모양으로 케이스를 그립니다.

❺ 아래쪽 양옆에 괄호 모양으로 곡선을 그린 다음
밑면을 연결합니다.

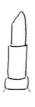 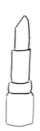 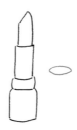

❻ 아래쪽 양옆에 대칭이 되도록 짧은 사선을 하나씩 그립니다.

❼ 그 아래로 4번과 같이 기둥 모양을 완성합니다.

❽ 립스틱 옆에 타원을 그려 뚜껑의 윗면을 표현합니다.

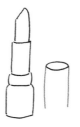 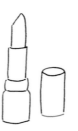 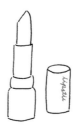

❾ 7번과 같이 타원 아래로 기둥을 세워주세요.

❿ 뚜껑에 필기체로 텍스트를 써넣어 로고를 표현합니다.

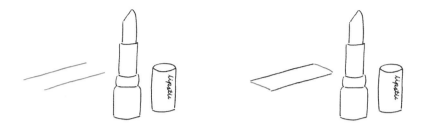

⓫ 반대쪽에는 눕혀진 립스틱을 그려봅니다. 평행이 되도록 기다랗게 사선을 두 줄 긋고, 이 두 선을 닫아
주는 느낌으로 짧은 사선을 역시 평행으로 그려주세요.

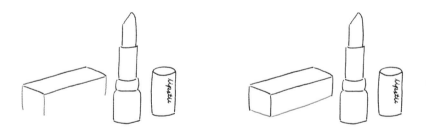

⓬ 그 아래로 육면체가 되도록 길이가 같은 세로
선을 세 개 그립니다.

⓭ 직선으로 세로선의 끝을 이어 밑면을 완성합
니다.

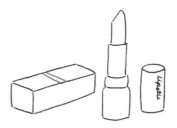
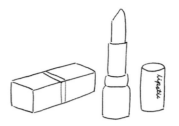

⓮ 육면체의 윗면 중간에 좁은 간격으로 짧은 사선 두 개를 나란히 그려주세요.

⓯ 기다란 옆면에도 윗면의 사선 끝에서 이어지도록 직선 두 개를 그려주세요.

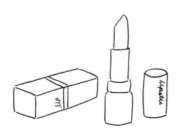

⓰ 마찬가지로 한쪽에 텍스트를 써넣으면 완성!

손 거 울

거울아, 오늘의 나는 어때? 거울을 보며 내가 나에게 자주 웃어
줍니다. 그럼 왠지 더 예뻐지는 기분이에요. 어디서든 자신 있게
꺼내 볼 수 있도록 예쁜 거울 하나쯤은 꼭 장만해야 합니다.

❶ 크게 원을 그려주세요.

❷ 원 바깥에 간격을 살짝 두고 '3'을 그리듯 레이스를 그립니다.

❸ 손잡이 부분만 남겨두고 원을 둘러싼 레이스를 완성합니다.

❹ 남겨둔 여백에 리본을 그릴 거예요. 리본의 중심이 될 사각형부터 그립니다.

❺ 사각형 양옆으로 끝이 아래로 처진 리본을 그립니다.

❻ 사각형의 아래쪽 모서리를 기준으로 산을 그리듯 사선 두 개를 그려주세요.

❼ 양쪽 모두 끝으로 갈수록 폭이 넓어지는 모양이 되도록 사선을 추가해 리본을 완성합니다.

❽ 굴곡진 곡선으로 손잡이 왼쪽 부분을 그려주세요.

❾ 같은 방법으로 반대쪽도 그려 손잡이를 완성합니다.

❿ 손잡이 끝부분에는 원을 그려 넣어 구멍을 표현합니다.

⓫ 큰 원 안에 '3' 모양으로 곡선을 이어서 그려 꽃의 윤곽을 만듭니다.

⓬ 꽃무늬 안쪽 중앙에 작은 원을 그려 넣고 아래쪽에는 가지가 될 사선을 그려주세요.

⓭ 여러 방향으로 사선을 추가해 가지를 풍성하게 표현합니다.

⓮ 가지 끝에 '('와 ')' 모양의 곡선을 맞닿아 그려 잎을 완성합니다.

⓯ 같은 방식으로 줄기 끝에 잎들을 추가합니다.

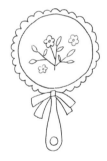
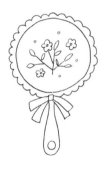

⓰ 빈 공간에 꽃을 몇 개 더 그려주세요.

⓱ 작은 원을 그려 넣어 꾸미면 손거울 완성!

●

파 우 더

내 피부를 뽀얗게 만들어 줄 파우더! 콤팩트와 가루 타입 모두
필요합니다. 좀 더 밝고 화사하게 빛나는 피부를 위해 말이에요.

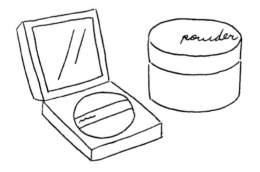

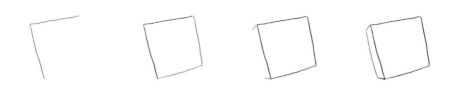

❶ 먼저 콤팩트 뚜껑을 그립니다. 90도 각도로, 살짝 기운 직선 2개를 이어 그립니다.

❷ 두 사선과 평행한 직선을 추가해 사각형을 완성합니다.

❸ 옆에서 보이는 뚜껑의 두께를 표현해 볼까요? 왼쪽 직선의 양 끝에 짧은 사선을 대칭되도록 그립니다.

❹ 짧은 사선의 양 끝을 선으로 이어주세요.

❺ 열려 있는 뚜껑의 밑면 양 끝에 각각 사선을 평행하게 그립니다. 뚜껑의 세로선과 둔각을 이루도록 그려주세요.

❻ 사선의 양 끝을 선으로 연결합니다.

❼ 육면체가 되도록 같은 길이로 짧은 세로선을 세 개 그립니다.

❽ 세로선의 끝을 직선으로 이어 밑면을 완성합니다.

❾ 뚜껑의 사각형 안에 조금 더 작은 크기의 사각형을 그려 넣어 거울을 표현합니다.

❿ 사각형 안에 길이가 다른 사선을 평행하게 그려 넣어 유리의 반짝이는 느낌을 표현합니다.

⓫ 케이스 몸통의 사각형에 커다랗게 원을 그려 퍼프를 표현합니다.

⓬ 원의 안쪽에는 평행한 직선 두 개를 넣어 손잡이를 만들어 주세요.

⓭ 손잡이 안쪽에는 구불구불한 선을 넣어 텍스트를 표현합니다.

🔢 옆쪽에는 원기둥 모양의 가루 파우더를 그릴 거예요. 가로로 긴 타원을 그린 후 양 끝 아래로 짧은 세로선을 넣습니다.

🔢 타원과 같은 모양의 곡선으로 밑면을 그려주세요. 뚜껑이 완성되었습니다.

🔢 뚜껑 아래로 파우더의 몸통을 그립니다. 먼저 양옆에 조금 더 긴 세로선을 그려주세요.

⓱ 15번과 같은 방식으로 몸통의 밑면도 그립니다.

⓲ 뚜껑에 텍스트를 써 넣으면 파우더 완성!

매 니 큐 어

마음에 드는 매니큐어를 바르면 예뻐진 내 손을 자꾸만 보게 돼요. 하나씩 사 모은 매니큐어들의 색만 봐도 그 사람의 취향이 드러납니다. 단순한 도형들의 조합으로 매니큐어를 쉽게 그려볼까요?

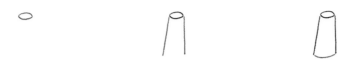

❶ 작은 타원을 그려주세요.

❷ 타원 아래로 사선 2개를 긋습니다. 밑으로 갈수록 폭이 넓어지는 기둥의 형태입니다.

❸ 두 사선의 끝을 곡선으로 연결해 뚜껑을 완성합니다.

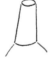

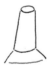

❹ 뚜껑 아래로 양 끝에 바깥으로 향하는 사선을 짧게 그려 넣고 그 사이에 가로선을 넣습니다.

❺ 짧은 사선 아래로 다시 사선 2개를 그어 폭이 점점 좁아지는 기둥을 그립니다.

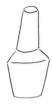

❻ 두 사선 사이에 뚜껑의 곡선 보다 조금 완만한 곡선을 넣어 매니큐어의 몸체를 완성합니다.

• 밑면의 곡선을 윗면보다 완만 하게 그리면 높이감을 표현할 수 있어요.

❼ 밑면에서 조금 간격을 두고 가로선을 하나 더 넣어 바닥면의 두께 를 표현하고, 몸체 안쪽에는 구불구불한 곡선을 그려 텍스트를 표현 합니다.

❽ 옆쪽에 원기둥을 하나 그려 두 번째 매니큐어의 뚜껑을 완 성합니다.

❾ 뚜껑 아래로 직선 2개를 긋고 곡선으로 밑면을 연결해 몸체를 완 성합니다.

❿ 마찬가지로 몸체 안쪽에 꼬불거리는 선과 직선 등을 넣어 텍스트를 표현합니다.

⓫ 8번과 같이 오른쪽에 원기둥을 하나 더 그려 세 번째 매니큐어의 뚜껑을 만듭니다.

⓬ 그 아래로 뚜껑의 타원보다 조금 더 크게 타원을 그려 몸체의 윗면을 표현합니다. 뚜껑 뒤쪽으로 이어지는 선은 생략합니다.

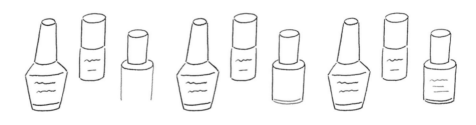

⓭ 아래로 직선 2개를 그어 기둥을 세우고, 밑면에 간격을 살짝만 두고 곡선 2개를 그려 넣어 바닥의 두께를 표현합니다.

⓮ 몸체 안쪽에 텍스트를 표현하는 선들을 그려 넣으면 매니큐어 완성!

●

선 글 라 스

햇빛이 강한 날에는 꼭 선글라스를 챙겨 외출합니다. 때론 맨 얼굴로도 당당해질 수 있는 고마운 아이템이기도 하지요. 선글라스 하나만 있으면 어디든 갈 수 있다고요!

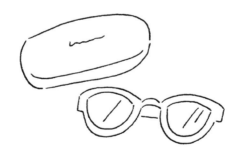

❶ 선글라스 케이스부터 그려봅
니다. 곡선을 하나 그려주세요.

❷ 가로로 길게 'ㄱ'을 쓰듯 곡
선을 그립니다.

❸ 앞서 그린 곡선과 대칭이 되
는 모양으로 선을 그려 케이스
를 완성합니다.

❹ 바닥면 위쪽에 조금 간격을 두고 곡선을 넣어
케이스 뚜껑과 몸체의 경계를 만듭니다.

❺ 윗면의 중앙에 구불구불한 선을 넣어 텍스트를
표현합니다.

❻ 선글라스의 윗면이 될 완만한 곡선을 하나 그립니다. 간격을 조금 두고 하나 더 그려주세요.

❼ 두 곡선 사이를 짧은 곡선으로 연결합니다.

❽ 간격을 조금 두고 아래쪽에 짧은 곡선을 하나 더 그려 브리지를 표현합니다.

❾ 왼쪽 곡선의 끝부분 아래로 'ㄴ' 모양을 그립니다.

❿ 반대쪽에도 대칭이 되는 모양으로 선을 그려주세요.

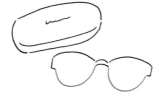

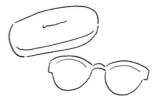

⓫ 이어서 아래쪽으로 'U' 모양의 곡선 2개를 그려 선글라스의 형태를 만듭니다.

⓬ 윗면의 곡선과 간격을 조금 두고 안쪽에 곡선 2개를 나란히 그립니다.

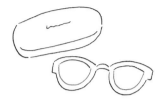

⓭ 그 아래로 각각 'U' 모양의 곡선을 그려 넣어 선
글라스의 테를 완성합니다.

⓮ 브리지 아래에 가로선을 하나 넣어 뒤쪽으로
접혀 있는 선글라스의 다리를 표현합니다.

⓯ 렌즈 안쪽에 길이가 다른 사선을 몇 개 넣어 반
짝이는 유리의 표면을 표현하면 선글라스 완성!

●

향수

달콤하게, 시원하게, 때로는 부드럽게. 기분 전환을 위해 향수는
다양하게 갖춰둡니다. 그날그날 기분에 따라 향수도 바꿔주어야
하니까요. 예쁜 향수병을 모으는 재미는 덤!

❶ 간단한 선으로 꽃 모양을 3개
그립니다. 위쪽에 1개, 아래쪽에
2개를 그려주세요.

❷ 위쪽 꽃 뒤로 살짝 가려진 꽃
을 하나 그리고, 아래쪽에는 짧
은 선 2개를 나란히 그려주세요.

❸ 그 아래에 양쪽으로 퍼지는
사선 2개를 그립니다.

❹ 사선의 끝부분 사이에 가로선을 하나 넣고, 사선 아래로 직선을
각각 하나씩 그립니다.

❺ 향수병의 바닥이 될 납작한
직사각형을 그려주세요.

❻ 향수병 안쪽에 세로선 2개를 나란히 그려 병의 형태를 만듭니다. 4번에서 그린 가로선의 폭에 맞춰주세요.

❼ 꼬불거리는 선으로 텍스트를 표현하면 향수병 완성.

❽ 두 번째 향수병의 네모난 뚜껑을 그립니다. 밑면은 비워주세요.

Detail

❾ 그 안쪽에 뚜껑과 같은 모양을 위아래로 쌓아서 그립니다. 위쪽은 뚜껑보다 살짝 작게, 아래쪽은 조금 납작한 모양으로 뚜껑의 끝점에 맞추어 그립니다.

❿ 좁은 간격으로 가로선 2개를 그려 뚜껑의 밑면을 만듭니다.

⓫ 뚜껑에 이어서 양쪽으로 세로선을 짧게 그려주세요.

⓬ 10번에서 그린 가로선과 맞
닿도록, 안쪽 중앙에 'ㄴ' 모양을
그려 넣습니다.

⓭ 그 옆으로 양쪽에 사선을 그
려 리본을 만들어 주세요.

⓮ 아래쪽에도 양쪽에 끈을 그
려 리본을 완성합니다.

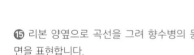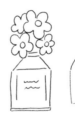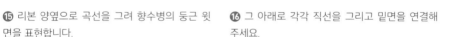

⓯ 리본 양옆으로 곡선을 그려 향수병의 둥근 윗
면을 표현합니다.

⓰ 그 아래로 각각 직선을 그리고 밑면을 연결해
주세요.

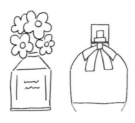

❶❼ 밑면 양 끝에 안쪽으로 향하는 짧은 사선을 하나
씩 그립니다.

❶❽ 사선의 양 끝을 가로선으로 연결하고, 그 위로
가로선을 하나 더 넣어 바닥의 두께를 표현합니다.

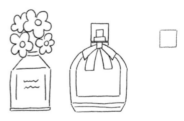

❶❾ 향수병 안쪽에 일정한 간격을 두고 병의 테두
리 모양을 작게 그려 넣습니다.

❷❿ 세 번째 향수병의 뚜껑이 될 사각형을 그려주
세요.

㉑ 그 아래에 뚜껑보다 폭이 좁게 짧은 세로선 2개를 그리고, 그 밑에는 중앙에 작은 사각형을 하나 그립니다.

㉒ 13~14번과 같은 방식으로 리본을 그려주세요.

❷❸ 리본 양옆에 짧은 가로선을 하나씩 그리고, 이어서 바깥쪽으로 향하는 사선을 2개 그립니다.

❷❹ 납작한 'ㄴ' 모양이 되도록, 향수병의 윗면과 리본 사이사이에 선을 그려 넣습니다.

❷❺ 23번의 사선 2개와 대칭이 되는 선을 이어서 그리고, 양 끝을 가로선으로 연결합니다.

㉖ 안쪽에 '∧' 모양을 5개 그려 넣어 무늬를 만듭니다. 가운데부터 그리면 더 쉬워요.

㉗ '∧'의 끝점마다 비슷한 길이로 세로선을 길게 그려 기둥을 세웁니다.

㉘ 각 기둥의 끝점을 짧은 선들로 이어주세요.

㉙ 향수병 바닥의 양 끝에 안쪽으로 향하는 사선 2개를 짧게 그리고, 가로선으로 밑면을 연결하면 향수 완성!

●

조 명

좀 더 섬세한 메이크업을 위해 화장대 주변을 조명으로 좀 더
환하게 밝혀 줍니다. 은은한 불빛 하나로 내 방이 메이크업샵으
로 변신한 느낌이에요.

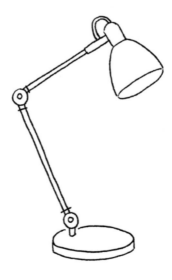

① 작은 곡선을 비스듬하게 그립니다.

② 곡선의 양 끝에 같은 길이의 사선을 나란히 그린 다음 끝부분을 다시 사선으로 연결합니다.

③ 사선 양 끝에 바깥쪽으로 향하는 곡선을 하나씩 그립니다. 치마처럼 넓게 퍼진 모습이에요.

④ 곡선 사이에 납작한 타원을 비스듬히 그려 넣어 전등갓을 완성합니다.

⑤ 전등갓의 꼭지에서 왼쪽 아래를 향해 사선 2개를 나란히 그리고, 양 끝은 다시 짧은 곡선으로 연결해 주세요.

⑥ 같은 방향으로 이번에는 조금 더 기다란 사선 2개를 나란히 그려주세요. 앞서 그린 사선의 폭보다 조금 좁게 간격을 둡니다.

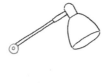 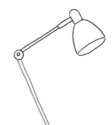 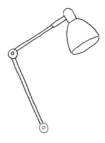

❼ 두 사선의 끝에 원을 그리고 그 안쪽에 작은 원을 하나 더 그려 넣습니다.

❽ 앞서 그린 사선과 직각을 이루는 방향으로 다시 사선 2개를 좁은 폭으로 나란히 그립니다. 끝부분에는 마찬가지로 크고 작은 원 2개를 그려주세요.

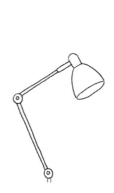 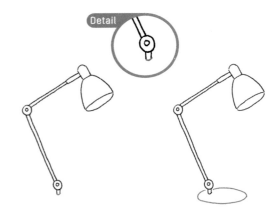

❾ 원 아래로 짧은 세로선 2개를 나란히 그리고 곡선으로 밑면을 연결합니다.

❿ 그 아래에 큰 타원을 그려 조명의 받침대를 표현합니다.

⓫ 타원 양 끝 아래로 짧은 세로선을 넣어 기둥을 세우고 타원과 나란한 곡선으로 밑면을 그려주세요.

⓬ 전등갓 꼭지와 몸체 부분에 맞닿은 전선을 그립니다. 좁은 간격으로 곡선 2개를 나란히 그려 표현해 주세요.

⓭ 몸체의 꺾어진 마디 근처에 짧은 직선을 넣어 꾸미면 조명 완성!

●

화 분

초록 식물이 전해주는 위안은 생각보다 더 큰 것 같아요. 화장대
주변에도 작은 화분을 두고 잠깐씩 쳐다봐 주세요. 눈과 마음에
평온한 휴식을 가져다줍니다.

① 'ㄱ' 모양으로 휜 곡
선을 하나 그립니다.

② 대칭하는 모양으로
이어서 하나 더 그려주
세요.

③ 몬스테라의 갈라진 잎 부분을 표현할 거예요.
먼저 그린 곡선 아래로 짧고 완만한 곡선을 안쪽을
향해 비스듬히 그립니다. 반대쪽에도 그려주세요.

Detail

④ 앞서 그린 곡선과
간격을 조금 두고, 오른
쪽 끝이 닿도록 짧은 곡
선을 추가합니다.

⑤ 이어서 아래쪽으로
흐르듯 구불거리는 곡
선을 그립니다.

⑥ 같은 방식으로 갈라진 잎의 모양을 그려나갑
니다.

❼ 이번에는 아래쪽을 향해 곡선을 그립니다.

❽ 이어서 잎의 끝부분이 뾰족하도록 굴곡 있는 선을 그려주세요.

❾ 아주 가파른 각도로 선 2개를 그려 잎의 갈라진 면을 표현합니다.

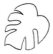

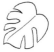

❿ 선을 추가해 커다란 잎을 완성합니다.

⓫ 가운데에 곡선을 하나 넣어 잎의 중앙을 관통하는 잎맥을 표현합니다.

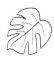 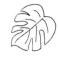 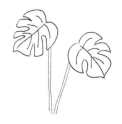

⓬ 잎맥 양쪽에 사선을 넣어 중앙에서 뻗어 나온 세부 잎맥을 표현해 주세요.

⓭ 같은 방식으로 옆쪽에 잎사귀를 하나 더 그립니다. 앞서 그린 것과 방향이 서로 달라요.

⓮ 기다란 선으로 두 잎사귀의 줄기를 그립니다.

⓯ 오른쪽 잎사귀 아래쪽에 하트를 그리듯 곡선 2개를 그립니다.

⓰ 마찬가지로 잎맥을 그려 넣습니다.

⑰ 줄기를 짧게 그려주세요.

⑱ 같은 방식으로 잎을 좀 더 추가해 풍성하게 표현합니다.

⑲ 이제 화분을 그릴 거예요. 줄기 아래쪽과 잎사귀 사이사이로 선을 연결해 타원을 그립니다.

⑳ 일정한 간격을 두고 안쪽에 작은 타원을 하나 더 그립니다.

㉑ 그 안쪽에 작은 원을 여러 개 그려 돌멩이들을 표현해 주세요.

㉒ 타원 양 끝 아래로 각각 안쪽을 향하는 사선을 길게 그리고, 타원의 곡선에 맞춰 밑면을 그리면 화분 완성!

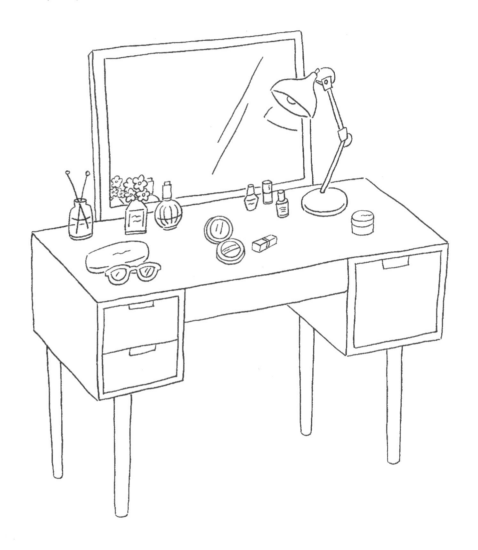

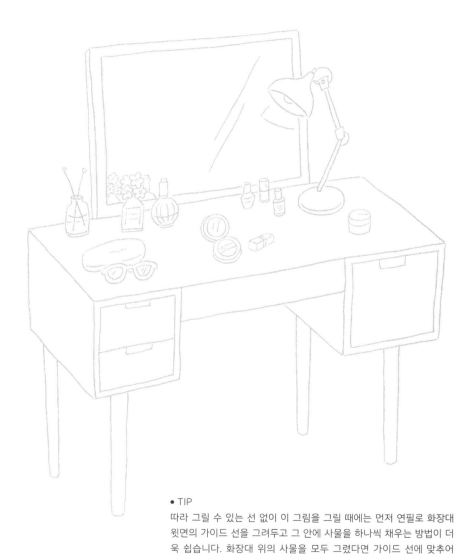

● TIP
따라 그릴 수 있는 선 없이 이 그림을 그릴 때에는 먼저 연필로 화장대
윗면의 가이드 선을 그려두고 그 안에 사물을 하나씩 채우는 방법이 더
욱 쉽습니다. 화장대 위의 사물을 모두 그렸다면 가이드 선에 맞추어
화장대를 그린 후 연필 선은 지워주세요. 앞서 연습한 립스틱과 파우더
그림 등을 참고해 화장대 위의 사물을 하나씩 따라 그려봅니다.

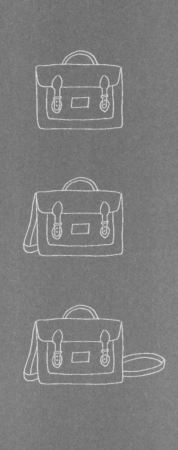

•

오늘의 코디

•

●

블 라 우 스

분홍빛으로 물든 따스한 봄날, 왠지 하늘하늘한 블라우스를 입
고 천천히 거닐고 싶은 마음이에요. 봄을 닮아 사랑스러운 리본
블라우스를 그려볼까요?

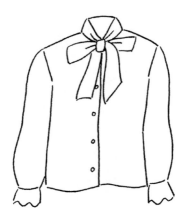

❶ 비슷한 길이의 선 3개로 부채꼴을 그립니다.

❷ 양쪽으로 대칭이 되도록 짧은 사선을 하나씩 추가합니다.

❸ 부채꼴 아래쪽 끝에 작은 사각형을 그립니다.

❹ 사각형 양쪽으로 곡선 2개를 추가해 깃을 완성합니다.

❺ 깃 안쪽에 짧은 선을 하나씩 넣어 주름을 표현합니다.

❻ 사각형 양쪽에 가로로 긴 선을 하나씩 그립니다. 리본을 그릴 거예요.

❼ 양쪽에 세로선을 하나씩 추가해 리본 옆면을 그립니다.

❽ 한쪽 먼저 리본의 밑면을 완
성합니다.

❾ 반대쪽은 아래로 늘어진 끈 부분부터 완만한 곡선으로 그립니다.
한쪽 곡선을 좀 더 길게 표현해 주세요.

❿ 사선으로 끈의 밑면을 그리고, 오른쪽 리본의 밑면도 완성합니다.

⓫ 반대쪽 끈 부분도 자연스러
운 곡선으로 그려주세요.

⓬ 리본 양쪽에 짧은 가로선을 넣어 주름을 표현합니다.

⓭ 깃 양쪽 옆으로 사선을 넣어 어깨 부분을 만들어 주세요.

⓮ 어깨선 아래로 사선을 하나씩 그려 암홀을 표현합니다.

⓯ 블라우스의 몸체 부분을 자연스러운 선으로 그립니다. 기다란 선은 한두 번 끊어서 그리면 더욱 쉬워요.

⓰ 흐르듯 완만하게 굴곡 있는 곡선으로 양쪽 팔 부분을 그립니다. 길이는 몸체 부분과 비슷하도록 맞춰주세요.

⓱ 팔목 부분에 각각 가로선을 넣습니다.

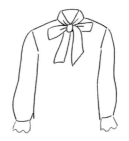 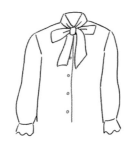 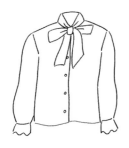

❶❽ 소매에는 프릴 장식을 그려 주세요. 팔목 양 끝 아래로 사선을 넣은 후 끝부분을 물결 모양으로 연결합니다.

❶❾ 몸체 중앙을 관통하는 세로선을 그린 후 왼쪽에 일정한 간격으로 작은 원을 그려 넣어 단추를 표현합니다.

❷⓪ 밑면을 곡선으로 이어주면 블라우스 완성!

●

바 지

너무 편해 즐겨 입게 되는 통 넓은 바지입니다. 예쁜 것도 좋지
만 편한 옷이 최고예요. 예쁘면서 편하면 더욱 최고!

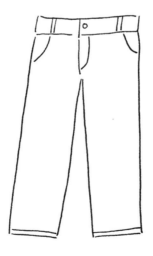

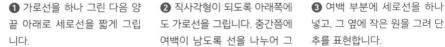

① 가로선을 하나 그린 다음 양
끝 아래로 세로선을 짧게 그립
니다.

② 직사각형이 되도록 아래쪽에
도 가로선을 그립니다. 중간쯤에
여백이 남도록 선을 나누어 그
려주세요.

③ 여백 부분에 세로선을 하나
넣고, 그 옆에 작은 원을 그려 단
추를 표현합니다.

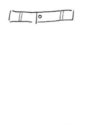

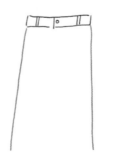

④ 좁은 간격으로 세로선을 2개
씩 넣어 벨트 고리를 표현합니
다. 허리 밴드 부분이 완성되었
어요.

⑤ 허리 밴드 양 끝에서 아래로
길게 선을 하나씩 넣어 바짓가
랑이를 그립니다.

⑥ 안쪽에도 위쪽 끝이 맞닿도
록 사선을 2개 그려 바짓가랑이
를 완성합니다. 바지통은 원하는
대로 간격을 조절해 주세요.

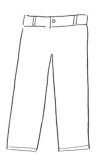
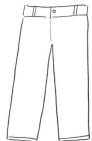
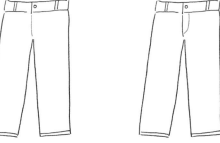

❼ 아래쪽 끝에 좁은 간격으로 가로선 2개를 넣어 밑단을 완성합니다.

❽ 세로선으로 지퍼를 그리고, 옆쪽에는 지퍼 덮개의 스티치 부분을 곡선으로 표현합니다.

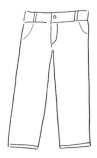

❾ 허리 밴드 양쪽 아래에 곡선으로 주머니를 그려주면 바지 완성!

●

원 피 스

매일 아침, 그날 입을 옷을 신중히 고릅니다. 옷차림에 따라 기분도 달라지니까요. 오늘은 살랑살랑 꽃무늬 원피스를 입어볼까요?

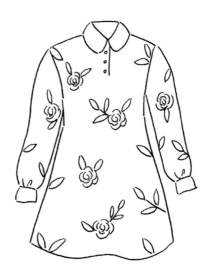

① 역삼각형을 그립니다.

② 양쪽으로 대칭이 되도록 짧은 사선을 하나씩 추가합니다.

③ 이어서 완만하게 둥근 곡선으로 깃을 표현합니다.

④ 깃 양쪽 옆으로 사선을 넣어 어깨 부분을 만들어 주세요.

⑤ 어깨선 아래로 사선을 길게 하나씩 그려 암홀을 표현합니다.

⑥ 이어서 허리선과 치마 부분을 선을 구분해 그립니다. 양쪽에 짧게 허리선을 넣은 다음, 아래로 갈수록 폭이 넓어지도록 치마를 그려주세요.

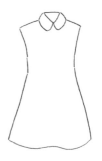

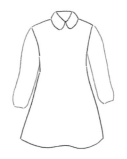

7 치마 밑단은 물결을 그리듯 굴곡 있는 곡선으로 연결합니다.

8 흐르듯 완만하게 굴곡 있는 곡선으로 양쪽 팔 부분을 그려 주세요. 폭은 암홀의 길이에 맞춥니다.

9 소매에는 프릴 장식을 그릴 게요. 팔목 양 끝 아래로 곡선을 넣은 후 끝부분을 물결 모양으로 연결합니다.

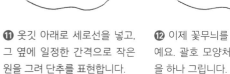

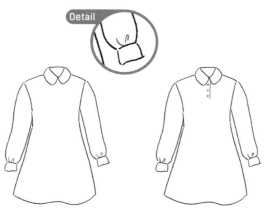

10 팔목 부분 위로 짧은 선을 넣어 자연스럽게 주름을 표현합니다.

11 옷깃 아래로 세로선을 넣고, 그 옆에 일정한 간격으로 작은 원을 그려 단추를 표현합니다.

12 이제 꽃무늬를 그려 넣을 거예요. 괄호 모양처럼 둥근 곡선을 하나 그립니다.

⓭ 같은 모양의 곡선이 둥글게 모이도록 여러 개 그려 꽃송이를 완성합니다.

⓮ 좀 더 완만한 곡선 2개를 양 끝이 마주 닿도록 그려 잎을 표현합니다.

⓯ 잎과 꽃을 이어주는 줄기를 그려주세요.

⓰ 줄기와 꽃 옆쪽에 잎을 몇 개 더 추가합니다.

⓱ 같은 방식으로 꽃과 잎을 여러 개 그려 넣어 풍성한 무늬를 만듭니다. 원피스 완성!

●

코 트

차가운 바람이 계절의 변화를 알립니다. 포근한 코트를 꺼내 추
워진 날씨에 대비해요. 왠지 모르게 설레는 옷 정리 시간입니다.

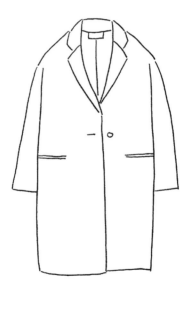

❶ 깊고 좁은 브이넥을 그립니다. 완만한 곡선으로 표현해 주세요.

❷ 앞서 그린 가로선 왼쪽에 짧은 사선을 하나 그립니다.

❸ 이어서 아래쪽에 살짝 벌어진 'ㄴ' 모양을 그려 각진 깃을 표현합니다.

❹ 위쪽 깃보다 길게 아래쪽 깃을 그립니다.

❺ 2~4번과 같은 방식으로 반대쪽에도 깃을 그려주세요.

❻ 깃 양쪽 옆으로 사선을 넣어 어깨 부분을 만들어 주세요.

 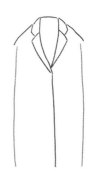 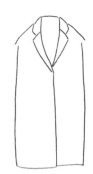

❼ 원하는 코트의 길이만큼 코트 자락을 선으로 표현합니다. 옷깃에 이어 코트 중앙에 세로선을 길게 넣고, 양옆에도 같은 위치까지 떨어지는 세로선을 하나씩 그려주세요. 양옆의 선은 어깨선과 좀 더 가까운 곳에서 시작합니다.

❽ 밑면을 완만한 곡선으로 연결합니다. 가운데를 기준으로 선을 하나씩 나누어 넣어주세요.

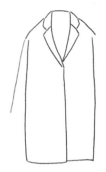 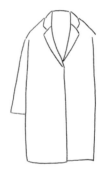 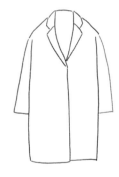

❾ 어깨선 아래로 사선을 길게 그립니다.

❿ 이어서 코트 자락과 맞닿도록 가로선을 넣어 소매를 완성합니다.

⓫ 반대쪽도 동일하게 그려주세요.

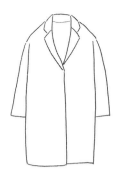

⑫ 브이넥 안쪽 상단에 가로선
을 넣어 뒤쪽 깃을 표현합니다.

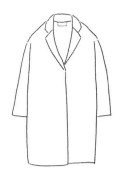

⑬ 그 아래로 라벨을 작게 그려
넣습니다.

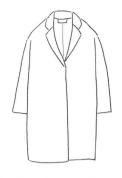

⑭ 라벨 아래로 중앙에 세로선
을 넣어 재봉선을 표현합니다.

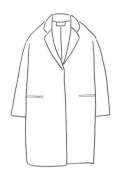

⑮ 주머니는 양쪽에 각각 좁은
간격으로 선을 2개씩 그려 표현
합니다.

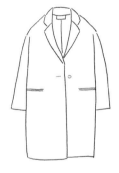

⑯ 양쪽 코트 자락에 각각 단춧
구멍과 단추를 그려주면 코트
완성!

●

가방

오래 보아도 질리지 않는 빈티지를 좋아합니다. 시간이 지나도 여전히 빛나거든요. 오래도록 사랑받고 있는 사첼 백처럼 말이에요.

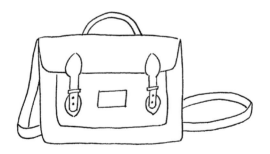

❶ 큰 사각형을 그려 가방의 틀을 만듭니다. 모서리가 너무 뾰족하지 않도록 주의해 주세요.

❷ 사각형 안 양쪽 상단에 '()' 모양을 하나씩 그립니다. 위쪽 끝은 서로 가깝게, 아래쪽은 간격을 두고 떨어져 있는 형태입니다.

❸ 덮개를 그립니다. 앞서 그린 괄호 모양과 선이 겹치지 않도록 그려주세요.

❹ 괄호 아래쪽으로 같은 길이의 세로선을 이어서 그립니다.

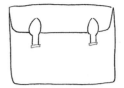 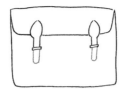 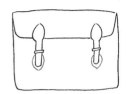

❺ 세로선 바로 아래에 납작한 직사각형을 하나씩 그려주세요.

❻ 직사각형 아래에 앞서 그린 세로선들의 폭에 맞추어 선을 이어서 그리고, 밑면은 둥근 곡선으로 연결합니다.

❼ 앞서 완성한 양쪽 끈 뒤쪽으로 잠금장치를 각각 그려 넣습니다. 2번에서 그린 괄호 모양이 상하로 대칭되도록 그려주세요.

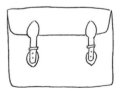 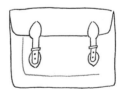 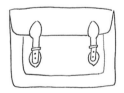

❽ 잠금장치 앞의 끈 안쪽에 각각 점을 2개씩 그려 넣어 구멍을 표현합니다.

❾ 덮개 아래에 'ㄴ' 모양으로 가방 앞쪽 주머니를 그립니다. 오른쪽도 세로선으로 연결해 주세요.

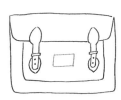 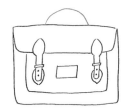 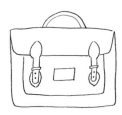

⑩ 주머니 가운데에 작은 사각형을 그려 라벨을 표현합니다.

⑪ 가방 위쪽에 좁은 간격을 두고 곡선 2개를 그려 손잡이를 표현합니다.

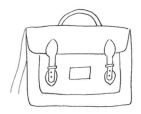 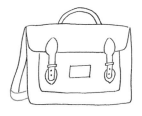

⑫ 가방끈을 그려볼게요. 덮개 옆에 자연스러운 곡선 2줄을 세로로 평행하게 그립니다.

⑬ 아래쪽은 가로로 선을 그립니다. 세로선 2줄 끝에 맞닿도록 가로로 곡선 하나를 그린 다음 왼쪽 세로선에 이어 완만한 'ㄴ' 모양을 그려 접혀 있는 끈의 모습을 표현해 주세요.

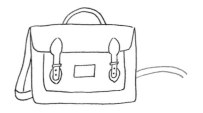

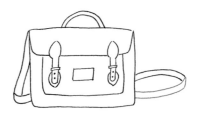

⑭ 가방 뒤쪽으로 이어져 반대쪽으로 보이는 끈을 마저 그립니다. 구부러진 끈의 모습을 상상하며 자연스럽게 선을 연결해 주세요.

⑮ 다시 반대 방향으로 접혀 있는 끈을 그립니다. 앞서 그린 선 2줄의 끝과 맞닿도록 아래로 굽은 곡선을 그린 다음 평행한 곡선을 하나 더 그려 두께를 표현합니다. 13번에서 접힌 면을 그린 것과 같은 방식이에요. 가방 완성!

구 두

패션의 완성은 신발! 한껏 차려입어도 신발이 마땅치 않다면 아무 소용이 없다고요. 내 발에 꼭 맞는 예쁜 구두 한 켤레가 있어야 비로소 외출 준비 끝이랍니다.

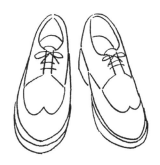

❶ 구두의 탑라인부터 그릴 거예요. 나뭇잎 모양으로 곡선 2개를 마주 보도록 그립니다. 아래쪽 끝부분 사이에 는 간격을 남겨주세요.

❷ 곡선 아래로 각각 비스듬하게 선을 그립 니다.

❸ 그 아래로 바깥쪽 을 향해 퍼지는 사선을 각각 그려주세요.

❹ 탑라인 안쪽 하단 에 곡선을 그려 넣어 구두혀를 표현합니다.

 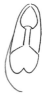 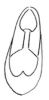

❺ 탑라인 위쪽부터 아래쪽 사선까지, 양쪽 모두 완만한 곡선으로 감싸듯 갑피를 그려주 세요.

❻ 아래쪽에도 이어서 갑피를 그립니다. 앞날 개 부분은 회전한 '3' 자 모양으로 꾸며주세요.

❼ 갑피 중간쯤에서 시작해 둥근 곡선으로 앞코 반쪽을 먼저 그립 니다.

❽ 반대쪽에 나머지 반쪽을 그려주세요. 두 곡선이 맞닿는 앞코의 끝부분은 살짝 뾰족하 게 처리합니다.

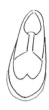

⑨ 밑창을 댄 웰트 부분을 'U' 모양으로 그립니다.

⑩ 아래쪽에 간격을 조금 두고, 다시 'U' 모양으로 밑창을 그립니다.

⑪ 탑라인 중간쯤에 곡선을 하나 넣어 안창을 표현합니다.

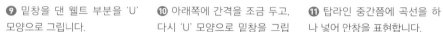

Detail

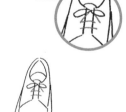

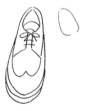

⑫ 가로로 누운 '8' 모양으로 구두끈을 그립니다.

⑬ 구두끈의 나머지 부분도 그려주세요.

⑭ 같은 방식으로 반대쪽 구두를 그립니다. 방향만 조금 다르게, 마찬가지로 탑라인부터 그려주세요.

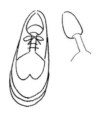

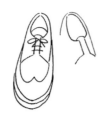

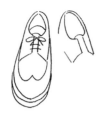

⓯ 2~4번과 같은 방식으로 발등과 구두혀 부분을 그립니다.

⓰ 완만한 곡선으로 갑피를 그립니다. 이번에는 구두의 옆면을 묘사할 예정이므로 왼쪽은 탑라인의 반 정도까지만 곡선을 짧게 그려주세요.

⓱ 옆날개 쪽도 탑라인 위치에 미치지 않을 정도로 짧게 선을 그립니다.

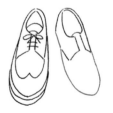

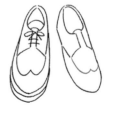

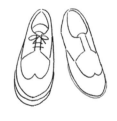

⓲ 이어서 짧은 선으로 갑피 부분을 연결하고, 길쭉한 'U' 모양으로 앞코를 그립니다.

⓳ 앞날개 부분은 회전한 '3' 자 모양으로 꾸며주세요.

⓴ 9번과 같이 둥근 곡선으로 웰트 부분을 그립니다. 구두의 안쪽 옆면이 보이는 상태이므로 웰트 역시 왼쪽 부분이 더 많이 보이도록 표현합니다.

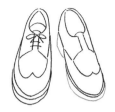 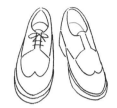 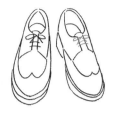

㉑ 같은 방식으로 밑창을 그리고, 뒤꿈치 아래쪽에는 힐을 그려 넣습니다. 벌어진 'ㄴ' 모양으로 각지게 표현합니다.

㉒ 탑라인 안쪽에 곡선을 넣어 안창을 그립니다. 신발의 방향을 고려해 이번에는 구두 안쪽의 옆면이 좀 더 보이도록 표현합니다.

㉓ 12~13번과 같이 끈을 그려주면 구두 완성!

●

모 자 들

햇살이 뜨거운 오후, 외출 준비를 하며 모자를 고릅니다. 날씨에 맞춰 그날의 기분에 맞춰, 옷차림과도 잘 어울리도록 골라야 해요. 이것저것 써보며 한참 동안 거울 앞을 서성입니다.

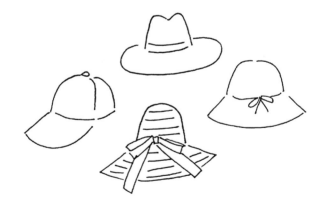

❶ 가운데가 움푹 들어간 형태로 모자 윗부분의 윤곽을 그립니다.

❷ 하단에 곡선 2개를 나란히 그려 넣어 리본 장식을 표현합니다.

❸ 아래쪽에는 타원 형태로 챙을 그립니다.

❹ 다음으로 캡을 그려볼게요. 작은 타원 양쪽 아래로 곡선을 그려 캡의 윤곽을 만듭니다.

❺ 안쪽에 곡선을 하나 더 넣어 면을 분리하고, 밑면도 곡선 2개로 나누어 연결합니다.

❻ 아래쪽에 챙을 그립니다. 캡 윗부분에서 구분한 한쪽 면의 폭과 맞추어 그려주세요.

7 이번에는 챙이 넓은 플로피햇의 윤곽을 그립 니다.

8 안쪽에는 얇은 선으로 리본 장식을 그려 넣습 니다.

Detail

9 이번에도 챙이 넓은 모자를 그립니다. 먼저 윗 부분부터 둥근 선으로 그려주세요.

10 그 아래로 리본 장식을 그립니다. 가운데에 작 은 사각형을 그리고, 사각형의 위쪽 모서리 양옆으 로 납작한 삼각형과 타원 모양을 그립니다.

⓫ 그 아래로 대칭이 되도록 각진 선을 그려 리본 모양을 만듭니다.

⓬ 양쪽 아래에 끈을 마저 그립니다.

⓭ 리본과 겹치지 않게 챙을 넓게 그립니다.

⓮ 모자의 질감을 표현해 줄 줄무늬를 넣으면 완성!

●

수 영 복

모처럼 떠나는 여행, 물놀이 준비물도 꼼꼼히 챙겼나요? 큰맘 먹고 구매한 수영복과 편하게 신을 슬리퍼까지, 하나라도 빠뜨리면 안 돼요!

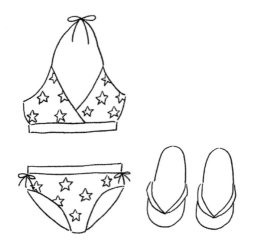

❶ 깊게 파인 브이넥을 그립니다. 왼쪽 사선을 조금 더 길게 그려주세요.

❷ 각 사선의 위쪽 끝에 곡선을 하나씩 이어서 그립니다. 서로 대칭하는 모양이에요.

❸ 그 아래쪽에는 반대로 굽은 곡선을 짧게 그려주세요.

❹ 기다란 가로선으로 밑면을 연결합니다.

❺ 그 아래로 양쪽에 짧은 세로선을 넣고 다시 가로선을 연결해 밴드 부분을 표현합니다.

❻ 홀터넥 스타일의 끈을 그립니다.

❼ 끈의 끝에는 리본 모양을 그려주세요.

❽ 아래쪽에는 브리프의 허리 밴드부터 납작한 직사각형으로 그립니다.

❾ 직사각형 양 끝 아래로 짧게 세로선을 넣고, 이어서 양쪽에 각각 안으로 굽은 곡선을 그립니다.

❿ 완만한 곡선으로 밑면을 연결한 후 양쪽 모두 곡선으로 힙 라인을 그립니다.

⓫ 허리 밴드 양 끝에 리본을 하나씩 그립니다.

⓬ 비키니 안쪽에 별무늬를 채워주세요.

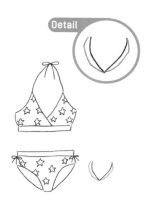

Detail

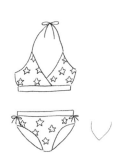

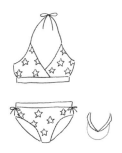

⑬ 비키니 옆에 슬리퍼를 그릴 거예요. 곡선 2개를 끝이 뾰족하게 맞닿도록 그립니다.

⑭ 간격을 살짝 두고 조금 각진 선으로 감싸 두께를 표현합니다.

⑮ 그 아래쪽에 둥근 곡선으로 앞코를 그립니다.

⑯ 이어서 위쪽으로 바닥 부분을 마저 그려주세요.

⑰ 같은 방식으로 하나 더 그리면 완성!

• TIP
앞서 연습했듯 어깨선과 암홀, 팔 부분과 소매 등으로 이어지
는 옷의 구조를 생각하며 차근차근 따라 그려봅니다.

카페에 앉아

빈 티 지 컵

세상에는 예쁜 컵이 너무 많아요. 하지만 다 가질 수 없으니 슬
플 뿐입니다. 투박한 듯하면서도 정겹고, 어딘가 촌스러워 보이
면서도 감각적인 빈티지 컵들, 그림으로 그려 간직해 볼까요?

❶ 적당한 크기로 타원을 그립니다.

❷ 컵의 두께를 표현하기 위해 안쪽에 조금 작은 타원을 하나 더 그려주세요.

❸ 양쪽 아래로 기다란 사선을 하나씩 그립니다. 두 사선의 폭이 밑으로 갈수록 조금씩 좁아지도록 그려주세요.

❹ 짧은 선으로 컵의 바닥면을 구분합니다. 앞서 그린 사선과 살짝 띄어서 그려주세요.

❺ 양쪽의 짧은 세로선 사이를 같은 모양의 곡선 2개로 연결합니다.

❻ 앞서 그린 곡선과 살짝 간격을 두고, 컵 안쪽에 위로 굽은 곡선을 넣어 바닥을 표현합니다.

❼ 컵에 꽃과 나뭇잎을 간단히 그려 넣어 꾸밉니다.

❽ 그림과 겹치지 않게 격자무늬를 넣습니다. 가로줄은 완만한 곡선으로, 세로줄은 컵의 양쪽 세로선과 기울기를 맞추어 그려주세요.

❾ 위로 살짝 보이는 컵 뒤쪽에도 격자무늬를 채웁니다. 가로줄만 위로 굽은 곡선 형태로 바꿔주세요.

❿ 두 번째 컵을 그릴게요. 이번에는 팔각형을 그린 다음 안쪽에 조금 작은 팔각형을 하나 더 그립니다.

 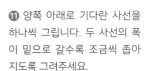 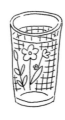 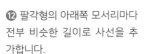 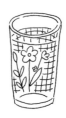 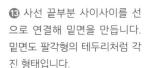

⓫ 양쪽 아래로 기다란 사선을 하나씩 그립니다. 두 사선의 폭이 밑으로 갈수록 조금씩 좁아지도록 그려주세요.

⓬ 팔각형의 아래쪽 모서리마다 전부 비슷한 길이로 사선을 추가합니다.

⓭ 사선 끝부분 사이사이를 선으로 연결해 밑면을 만듭니다. 밑면도 팔각형의 테두리처럼 각진 형태입니다.

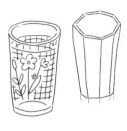 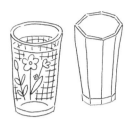

⓮ 그 아래로 세로선을 짧게 이어서 그려 바닥면의 두께를 표현한 후 13번과 같이 밑면을 완성합니다.

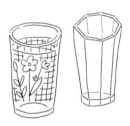 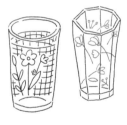

⓯ 팔각형의 위쪽 모서리 아래에도 세로선을 넣어 컵의 뒷면을 묘사합니다. 팔각형 안쪽을 채우는 길이로 그려주세요. 바닥면의 뒤쪽 선도 추가합니다.

⓰ 이번에도 간단하게 꽃을 몇 송이 그려 넣어 컵을 꾸며주세요.

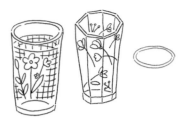

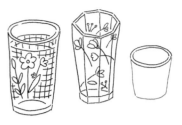

❶❼ 세 번째 컵을 그립니다. 1~2번과 같이 타원 2개를 그려주세요.

❶❽ 세로선 2개를 그려 타원에 기둥을 세우고, 윗면의 타원과 같은 곡선으로 밑면을 연결합니다.

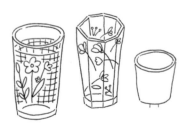

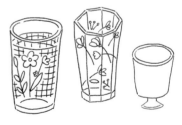

❶❾ 밑면 아래쪽 가운데에 좁은 간격으로 짧은 선 2개를 세웁니다. 굽을 만들 거예요.

❷⓪ 이어서 각각 바깥으로 퍼지는 사선을 그린 후 곡선 2개로 밑면을 연결합니다.

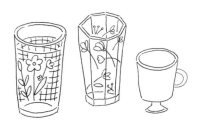

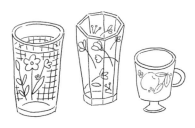

㉑ 곡선 2개로 한쪽에 손잡이를 그려주세요.

㉒ 컵 안에 간단히 잎사귀를 그리고, 크고 작은 원으로 과일과 작은 열매 등을 표현해 꾸며주면 빈티지 컵 완성!

●

비엔나 커피

찬바람이 불면 부드러운 크림이 잔뜩 올라간 따듯한 비엔나 커피가 생각나요. 달콤 쌉싸름한 맛은 물론이고 퐁퐁 쌓아 올린 크림의 모양도 예뻐 기분까지 좋아집니다.

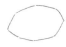

❶ 살짝 비스듬한 각도로 팔각형을 그립니다. 많이 각지지 않게 타원의 형태에 가깝도록 그려주세요.

❷ 안쪽에 같은 모양의 팔각형을 조금 작게 하나 더 그립니다.

❸ 양 끝의 모서리 아래로 각진 선을 하나씩 그리고, 완만한 곡선으로 밑면을 연결합니다.

❹ 밑면 아래로 납작하게 굽을 그려주세요.

❺ 팔각형 안쪽에 구불구불한 곡선을 몇 개 그려 넣어 크림을 표현합니다. 모양이 다른 곡선들을 둥글게 쌓는 느낌으로 그려주세요.

❻ 가운데 곡선 안쪽에 작은 점을 콕콕 찍어 크림에 뿌린 시나몬 가루를 표현합니다.

❼ 옆쪽에 손잡이 부분을 그립니다. 위쪽 선은 짧게 아래쪽 선을 길게 나눠서 그려주세요.

❽ 위쪽 선 아래로 일정한 간격을 두고 같은 모양의 곡선을 그려 손잡이의 두께를 표현합니다.

❾ 마찬가지로 아래쪽 선의 안쪽에 일정한 간격을 두고 같은 모양의 곡선을 그려주세요.

❿ 꼬불꼬불한 곡선으로 컵에 무늬를 넣습니다.

⓫ 아래쪽에는 꽃무늬를 넣어 꾸밀 거예요. 작은 타원 5개를 모아 간단히 꽃무늬를 그릴 수 있습니다.

⓬ 줄기와 잎도 간단히 그려주세요.

⓱ 컵 아래쪽에 티스푼의 윤곽을 그립니다. 안쪽에 곡선을 넣어 스푼의 우묵한 모양도 표현해 주세요.

⓮ 팔각형 모양의 컵받침을 그립니다. 안쪽에도 같은 모양의 팔각형을 조금 작게 하나 더 그려주세요. 컵과 마찬가지로 너무 각지지 않게 표현합니다.

⓯ 컵받침에도 컵과 동일한 무늬를 그려 넣습니다.

⓰ 한 잔 더 그려볼까요? 1~2번과 같이 컵의 윗면을 팔각형으로 그립니다.

⓱ 양 끝과 그 아래쪽 모서리들 아래로 곡선을 하나씩 그립니다. 끝이 안쪽으로 모이도록 그려주세요.

⓲ 밑면을 곡선으로 연결합니다. 컵의 각 면마다 선을 나누어 그려주세요. 아래쪽에는 납작한 굽을 그립니다.

⓳ 5~6번과 같은 방식으로 크림과 시나몬 가루를 그려주세요. 모양은 조금 다른 것이 더 좋아요.

Detail

⓴ 컵 위쪽에 'ㄇ' 모양으로 손잡이를 그립니다. 손잡이가 뒤쪽에 있어 윗면만 보이는 모습이에요.

㉑ 반원 모양의 곡선 여러 개를 둥글게 모이도록 그려 꽃무늬를 표현합니다. 컵의 각 면마다 하나씩 그려주세요.

㉒ 꽃 주변에 잎을 몇 개 그려 더욱 풍성하게 꾸밉니다.

㉓ 14번과 같은 방식으로 컵받침을 그려주세요.

Detail

㉔ 컵의 굽 아래로 둥근 곡선을 그려 컵받침 중앙의 우묵한 부분을 표현합니다.

㉕ 이번에도 컵과 동일한 무늬를 컵받침에 그려 넣습니다. 비엔나 커피 완성!

●

티 포 트

나른한 오후, 따뜻한 차를 마시며 여유를 가져봅니다. 일상 속
작은 쉼표는 꼭 필요해요. 잠깐의 휴식은 언제나 우리에게 커다
란 활력을 불어넣어 주거든요.

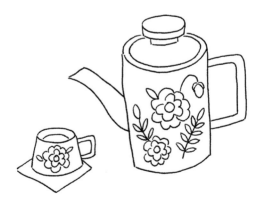

❶ 납작한 원기둥을 그립니다.

❷ 아래쪽에는 폭이 좀 더 좁은 기둥을 그려주세요.

❸ 그 아래로 크고 작은 타원을 그려 뚜껑을 완성합니다. 기둥 뒤쪽의 선은 생략해 주세요.

❹ 이제 티포트의 몸체를 그릴 차례입니다. 뚜껑 양쪽 아래로 세로선을 길게 그리고 곡선으로 밑면을 연결합니다.

❺ 오른쪽에 살짝 각진 형태의 손잡이를 그려주세요.

❻ 반대쪽에는 주둥이를 그립니다. 위쪽에 사선을 하나 그린 다음 아래쪽 선은 자연스러운 물결 모양으로 굴곡 있게 그려주세요.

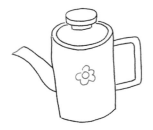

❼ 짧은 사선으로 주둥이 끝부분을 연결하고, 몸 체 중앙에는 꽃무늬를 간단히 그립니다.

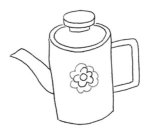

❽ 바깥에 꽃잎을 한 번 더 감싸 더욱 풍성하게 표 현합니다.

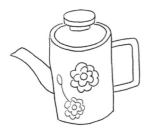

❾ 아래쪽에 꽃을 하나 더 추가하고 줄기와 잎도 작게 그립니다.

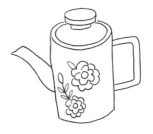

❿ 줄기와 앞서 그린 꽃 옆에 잎을 추가해 주세요.

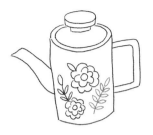

⓫ 빈 공간에는 잎사귀를 그려 꾸밉니다.

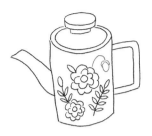

⓬ 맨 처음 그렸던 꽃 위쪽으로 꽃봉오리 하나를
그립니다.

⓭ 이제 찻잔을 그릴 거예요. 밑으로 갈수록 폭이
넓어지는 형태의 원기둥을 그립니다.

⓮ 5번과 같은 방식으로 손잡이를 그려주세요.

125

⓯ 찻잔에도 티포트와 동일한 꽃을 그려 넣습니다.

⓰ 아래쪽에 사각형 컵받침을 그리고, 곡선으로 찻잔 속 차를 표현해 주면 완성!

●

디 저 트

기분 전환에 달달한 디저트만큼 효과적인 것이 또 있을까요? 시원한 음료에 맛있는 케이크 한 조각이면 그 어떤 근심도 눈 녹듯 사라집니다. 살찔 걱정은 접어두세요. 맛있게 먹으면 0칼로리니까요!

❶ 컵의 윗면이 될 타원을 그립니다. 빨대가 들어갈 부분을 비워두고 그려주세요.

❷ 비워둔 부분 위쪽에 작은 타원을 그리고, 양 끝에서 타원 안쪽까지만 세로선을 길게 그려 빨대를 표현합니다.

❸ 빨대에 사선으로 무늬를 넣고, 큰 타원 양쪽 아래로 각각 세로선을 길게 그립니다.

❹ 컵 안쪽에 곡선을 넣어 컵에 담긴 음료를 표현합니다. 윗면의 타원과 같은 모양으로, 앞서 그린 그림들과 선이 겹치지 않도록 그려주세요.

❺ 음료를 표현한 곡선까지 빨대를 이어서 그립니다.

❻ 컵의 밑면을 곡선으로 연결합니다.

7 그 아래로 양쪽에 짧은 세로선을 넣고 다시 밑면을 곡선으로 연결해 바닥의 두께를 표현합니다.

8 음료를 표현한 타원 안쪽에 작은 산봉우리 모양을 여러 개 그려 음료 위에 떠있는 얼음을 표현합니다.

 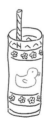

9 윗면과 같은 모양으로 컵에 곡선을 넣어 위아래에 띠를 만듭니다.

10 띠 안에 작은 꽃무늬를 여러 개 그려주세요.

11 가운데에는 오리 한 마리를 간단히 그립니다.

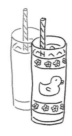

⓬ 앞서 그린 것과 같은 방식으로 뒤쪽에 컵을 하나 더 그려주세요. 가려진 부분의 선은 생략합니다.

⓭ 이번에는 다른 무늬로 컵을 꾸며봅니다. 여기서는 복숭아 모양을 그렸어요.

⓮ 이제 케이크를 그릴 거예요. 왼쪽에 서로 평행하는 짧은 선 2개를 그립니다.

⓯ 두 선 사이에 일정한 간격을 두고 둥근 곡선을 그려 넣습니다. 두 선의 바로 위쪽에도 하나 그려 케이크 가장자리의 크림을 표현합니다.

⓰ 크림의 양 끝에서 왼쪽으로 사선 2개를 그립니다. 끝이 뾰족하게 모이도록 'V' 모양을 눕혀서 그려주세요.

130

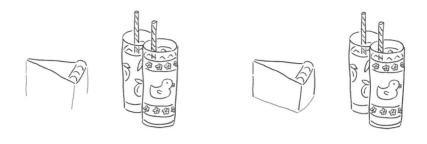

⓱ 세 모서리 아래로 같은 길이의 세로선을 넣어 기둥을 세웁니다.

⓲ 세로선의 끝을 각각 선으로 이어 밑면을 만듭니다. 오른쪽은 윗면과 같은 곡선으로 그려주세요.

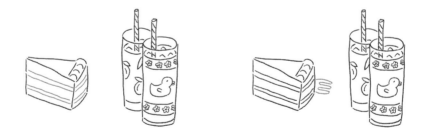

⓳ 케이크 옆면과 크림 아래쪽 면에 좁은 간격으로 평행한 선 2개를 넣어 크림을 표현합니다. 각 면에 2줄씩 넣어주세요.

⓴ 오른쪽 뒤로 포크의 머리 부분을 그립니다.

㉑ 케이크 왼쪽에 머리 부분과 이어지는 포크의 손잡이를 그립니다.

㉒ 그 뒤로 가려진 다른 포크의 윗면을 그립니다.

㉓ 케이크 아래로 반원 모양의 곡선을 그려주세요.

㉔ 밖으로 조금 더 큰 타원 모양을 그려 접시를 표현합니다. 디저트 완성!

●

꽃 병

어느 테이블 위의 꽃이 너무 예뻐 한참을 바라보다가 문득 집에
갈 때 꽃을 사야겠다는 생각이 들었어요. 꽃병에 꽂은 몇 송이만
으로도 공간이 환해지는 기분입니다.

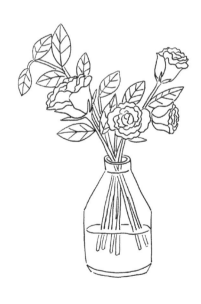

❶ 스푼의 옆모습과 비
슷한 곡선을 그립니다.

❷ 위쪽에 구불구불한
선을 추가해 꽃잎의 윗
면을 표현합니다.

❸ 바로 옆에 새로운 곡선을 추가합니다. 자연스럽
게 얼굴 윤곽을 표현하듯 곡선 2개를 그려주세요.

❹ 마찬가지로 윗면을 구불구불
하게 그립니다.

❺ 앞서 그린 꽃잎 2장 위로 구
불구불한 윗면을 하나씩 쌓아서
그릴 거예요.

❻ 꽃잎과 꽃잎 사이에 구불구
불한 선을 추가합니다.

❼ 반대쪽에도 꽃잎을 쌓아갑니다. 바깥쪽 위로 뻗은 사선에 구불구불한 선을 연결해 주세요.

❽ 4번에서 그린 선에 둥근 곡선을 이어서 말려 있는 꽃잎의 안쪽 면을 표현합니다.

❾ 계속해서 구불구불한 선을 쌓아 꽃의 형태를 만들어 갑니다.

❿ 꽃 아래쪽에 꽃받침을 그립니다. 양옆과 정면 쪽에 뾰족한 잎의 모양을 하나씩 그려주세요.

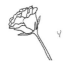

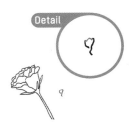

⓫ 꽃받침 아래로 줄기를 길게 그립니다.

⓬ 이번에는 정면으로 보이는 꽃이에요. 먼저 가장 안쪽 꽃잎부터 그립니다. 구불구불한 선으로 'y'를 그리듯 표현합니다.

⓭ 작은 산봉우리 모양으로 윗면을 연결합니다.

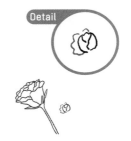

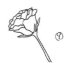

⓮ 양옆은 '()' 모양의 곡선으로 감싸주세요.

⓯ 13번의 선 위쪽에 산봉우리 모양의 선을 하나 더 그립니다. 왼쪽 바깥의 꽃잎은 구불구불한 선으로 표현합니다.

⓰ 아래쪽도 구불구불한 선으로 감싸주세요.

⓱ 오른쪽 바깥에도 구불구불한 선을 몇 개 추가해 겹겹의 꽃잎을 표현합니다.

⓲ 계속해서 바깥쪽으로 구불구불한 선을 둥글게 감싸듯 그려 나가면 꽃송이가 완성됩니다.

⓳ 꽃 아래쪽에 잎과 줄기를 그려주세요.

⓴ 앞서 그린 것과 같은 방식으로 꽃을 몇 송이 추가합니다.

㉑ 맨 처음 그린 꽃 위로 잎을 하나 그립니다.

❷❷ 간단히 잎맥을 표현하고 잎
에 줄기를 달아 꽃가지와 연결
합니다.

❷❸ 잎줄기와 꽃 사이에 잎을 하
나 더 그려주세요.

❷❹ 그 사이에 잎줄기를 하나 더
추가합니다. 이번에는 줄기 양쪽
에 잎을 달아주세요.

 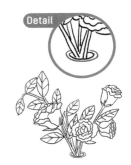

❷❺ 다른 꽃들 사이에도 잎줄기
를 여러 개 추가해 풍성하게 표
현합니다.

❷❻ 꽃병의 주둥이가 될 타원을 그립니다. 좀 더 큰 사이즈로 바깥에
하나 더 그려 두께를 표현해 주세요.

138

 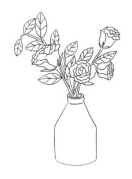

㉗ 그 아래로 양옆에 짧은 세로 선을 넣고 밑면을 곡선으로 연 결합니다.

㉘ 그 아래로 양쪽이 대칭하도록 각진 선으로 꽃병을 그립니다.

㉙ 밑면을 곡선으로 연결합니다.

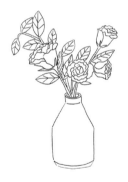 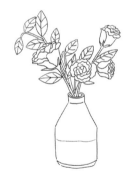 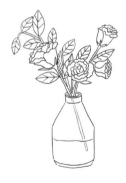

㉚ 바닥면의 두께도 표현해 주 세요.

㉛ 안쪽에 가로선을 넣어 병에 담긴 물을 표현합니다.

㉜ 꽃병 안으로 보이는 줄기를 그릴 차례입니다. '병의 주둥이 부분, 꽃병 안, 물속'으로 구역이 나뉠 때마다 선도 끊어가며 줄 기를 연결해 주세요.

③③ 같은 방식으로 다른 가지들도 그립니다. 각각의 꽃을 꽂은 방향을 생각하며 그려주세요.

③④ 꽃병 안의 줄기들 사이로 선을 넣어 물의 표면을 표현하면 꽃병 완성!

●

테이블과 의자

작은 테이블을 사이에 두고 마주 앉아 나누는 사소한 대화가 좋아요. 어디에 있어도 포근한 분위기를 만들어 주는 티테이블 공간을 그려볼까요?

❶ 커다란 타원을 그려주세요.

❷ 그 아래로 두께를 표현해 테이블 상판을 완성합니다.

❸ 상판 아래의 중앙에 맞닿도록 둥근 곡선을 하나 그립니다.

 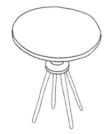

❹ 아래쪽에 간격을 두고 좀 더 큰 타원 모양의 곡선을 그립니다. 두께도 표현해 주세요.

❺ 그 아래로 테이블의 다리를 그립니다. 기다란 다리 4개가 비스듬하게 마주하고 있는 형태예요.

❻ 테이블 위에 작은 꽃병을 그릴 거예요. 먼저 작고 납작한 원기둥을 그립니다.

❼ 그 아래로 병의 몸체를 그립니다. 위쪽이 살짝
꺾인 선으로 대칭되도록 그려주세요.

❽ 곡선 2개로 바닥면을 그립니다.

❾ 직선 몇 개로 꽃병에 꽂은 가지를 표현합니다.
타원의 곡선을 경계로 선을 한 번 끊어서 그려주
세요.

❿ 가지 윗부분에 직선 양옆으로 작은 원을 그려
잎을 표현합니다. 직선 맨 위쪽 꼭대기에도 원을
하나씩 그려주세요.

⓫ 테이블 옆쪽에 의자를 그립니다. 1~2번과 같이 두께 있는 타원을 그려주세요. 테이블과 겹치는 부분의 선은 생략합니다.

⓬ 등받이의 버팀목이 될 기둥을 양쪽에 그립니다.

⓭ 일정한 간격을 두고 평행한 곡선을 그려 두 기둥 사이를 연결합니다. 맨 위쪽과 가운데에 하나씩 그려주세요.

⓮ 두 쌍의 곡선 사이에 마찬가지로 평행한 세로 선을 넣어 기둥 3개를 그립니다.

⓯ 타원 아래로 다리를 그려주세요. 사각지대에 있는 맨 안쪽 다리는 생략합니다.

⓰ 각각의 다리 사이에도 평행하는 곡선을 2개씩 그려주세요.

⑰ 같은 방식으로 반대편에 의자를 하나 더 그리
면 완성!

책과 책갈피

조용한 카페에 앉아 책을 읽는 차분한 시간을 좋아합니다. 창으
로 따듯한 햇살이 내려와 함께해 준다면 더할 나위 없을 거예요.

❶ 사선 2개를 같은 길이로 나란히 그립니다.

❷ 두 사선의 양쪽 끝 사이에도 각각 사선을 그려 넣습니다.

❸ 왼쪽 모서리 아래로 곡선을 2개 그려 책등을 만듭니다. 안쪽 곡선을 조금 더 짧게 그려주세요.

❹ 책등 옆쪽 아래로 보이는 갈피끈을 그려주세요.

❺ 오른쪽 모서리 아래로 길이가 같은 세로선을 하나씩 그리고, 책등과 세로선 사이사이를 선으로 연결합니다.

❻ 책의 옆면과 아랫면에 촘촘히 선을 넣어 겹겹의 낱장을 표현합니다.

❼ 밑면 아래로 길이가 조금씩 더 긴 선을 넣어 뒤 표지를 표현합니다. 앞표지 상단에는 구불구불한 선으로 제목을 넣어주세요.

❽ 이번엔 책갈피부터 그려볼게요. 옆쪽에 작은 직 사각형 하나를 비스듬히 그리고 안쪽 상단에 작은 원을 넣어 구멍을 만듭니다.

❾ 구멍 안에서 시작해 위쪽으로 '(' 모양의 곡선을 길게 그리고, 이어서 ')' 모양의 곡선을 책갈피 뒤쪽으로 연결해 끈을 표현합니다. 책갈피에 가려진 부분은 선을 생략합니다.

❿ 책갈피 뒤로 펼쳐놓은 책을 그릴 거예요. 간격을 두고 위아래로 완만한 곡선을 나란히 그립니다.

⓫ 사선 2개로 위아래의 곡선을 연결해 책장 한쪽을 완성합니다.

⓬ 오른쪽에 앞서 그린 곡선과 대칭되도록 곡선 2개를 그리고 세로선으로 연결합니다.

⓭ 책장 안쪽에 일정한 간격으로 선을 넣어 텍스트를 표현합니다.

⓮ 오른쪽 아래로 뒷장을 그립니다. 아래쪽 곡선은 좀 더 완만하고 길게, 위쪽 곡선은 가려진 부분을 생략하고 짧게 그려주세요.

⓯ 책등이 될 곡선을 그립니다.

⓰ 왼쪽 책장 아래로 선을 넣어 두께를 표현합니다. 책등까지 곡선으로 연결해 밑면을 그려주세요.

⓱ 오른쪽 뒷장의 모서리 아래로 사선을 넣어 두께를 표현합니다.

⑱ 책등과 사선 2개를 선으로 연결해 밑면을 완성합니다.

⑲ 책의 옆면과 아랫면에 촘촘히 선을 넣어 겹겹의 낱장을 표현합니다.

⑳ 맨 뒤쪽에 놓인 앞표지와 뒤표지를 그립니다.

㉑ 책등 아래에 대칭되는 모양으로 곡선을 넣으면 책과 책갈피 완성!

다 이 어 리 와 펜

연말이 다가오면 설레는 마음으로 새 다이어리를 고릅니다. 매
년 하는 일이지만 늘 마음이 들뜨곤 해요. 취향껏 고른 다이어리
와 펜 하나면 새해맞이 준비 끝!

❶ 다이어리의 책등이 될 사선을 길게 그립니다.

❷ 사선 양 끝에 시작점이 아래로 살짝 굽은 모양의 사선을 평행하게 그립니다.

❸ 2번에서 그린 사선의 양 끝 사이에 1번의 사선과 평행하는 선을 그려 넣습니다. 이때 가운데 부분은 비워주세요.

❹ 비워둔 자리 안쪽에 공백의 길이에 맞춰 곡선을 하나 그립니다.

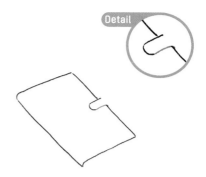

Detail

❺ 곡선의 양 끝에 사선을 하나씩 그립니다. 아래쪽 선은 3번의 사선과 만나는 오른쪽 끝을 아래로 조금 구부려 그립니다.

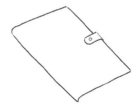

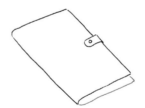

❻ 두 선의 양 끝을 다시 사선으로 연결하고, 안쪽에 원을 작게 그려 단추를 표현합니다. 잠금장치가 완성되었어요.

❼ 뒤표지를 그릴게요. 2번에서 그린 아래쪽 선의 시작점 밑으로 이번에는 시작점이 위로 살짝 굽은 사선을 길게 그리고, 이어서 짧은 사선으로 옆면을 연결합니다.

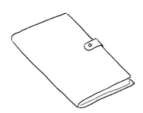

❽ 앞서 그린 사선 바로 왼쪽에 세로선을 짧게 넣고, 세로선 끝과 책등 사이에 길게 선을 그려 속지를 표현합니다.

❾ 속지 안쪽에 촘촘히 선을 넣어 겹겹의 낱장을 표현합니다.

❿ 이제 펜을 그립니다. 짧은 곡선 아래로 사선 2개를 나란히 그립니다.

⓫ 앞서 그린 곡선 아래로 같은 모양의 곡선을 하나 더 그리고, 양쪽 사선의 끝에도 곡선을 넣어주세요.

⑫ 양쪽 사선 아래로 짧게 사선을 이어 그리고 끝 부분을 곡선으로 연결합니다.

⑬ 그 아래로 계속해서 사선 2개를 나란히 그립니 다. 앞서 그린 사선의 폭보다 살짝 좁도록 그려주 세요. 끝부분에는 타원을 작게 그려 넣습니다.

⑭ 뚜껑 옆면에 굴곡 있는 선으로 클립을 그립니다.

⑮ 다이어리 표지 하단에 서명을 넣어 꾸미면 다 이어리와 펜 완성!

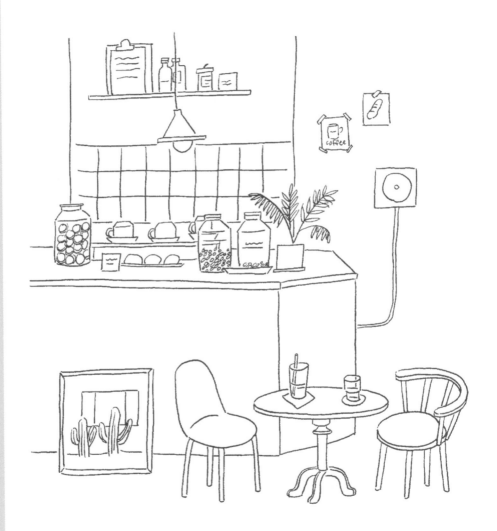

● TIP
앞에 위치한 테이블과 액자부터 그리고 배경을 채웁니다. 뒤쪽
배경의 그림들은 정면의 모습으로, 앞쪽 테이블은 윗면이 살짝
보이도록 그려 시점을 달리하면 자연스럽게 거리감이 생깁니다.

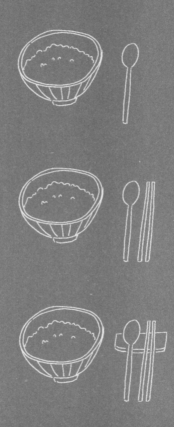

요리하는 부엌

●

앞 치 마

거창한 요리는 하지 못하더라도 맘에 드는 앞치마는 꼭 구비해
둡니다. 무슨 일이든 장비가 중요하지 않겠어요? 앞치마 두르고
자신 있게 요리 시작!

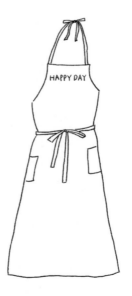

Detail

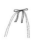

❶ 옆으로 납작한 삼각형 2개와 작은 타원으로 리본을 그립니다.

❷ 타원 양쪽 아래로 늘어진 끈을 그립니다.

❸ 납작한 삼각형 아래로 각각 끈을 길게 그려주세요.

❹ 양쪽 끈 사이에 가로선을 연결하고, 그 아래로 안쪽으로 굽은 곡선을 하나씩 그립니다.

❺ 그 아래로 각각 안쪽으로 향하는 사선을 하나씩 그립니다.

❻ 허리끈의 리본을 그려볼게요. 이번에는 한쪽 삼각형이 아래로 처진 형태입니다.

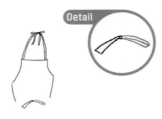

❼ 반대편에는 납작한 삼각형 대신 끝부분이 둥근 끈을 그린 뒤 안쪽에 길게 선을 넣어 접혀 있는 모습을 표현합니다.

❽ 아래쪽에 길게 늘어진 끈을 2개 그립니다.

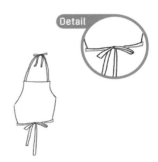

❾ 리본 양옆에 가로선을 넣습니다.

❿ 선을 추가해 허리에 두른 끈을 완성해 주세요.

⓫ 허리끈 아래에 양쪽으로 퍼지는 치마의 선을 그립니다.

⓬ 양쪽 사선의 끝부분을 자연스러운 가로선으로 연결합니다.

⓭ 치마 부분 상단에 양쪽 주머니를 그려주세요.

⓮ 몸판 상단에 텍스트를 넣어 꾸미면 앞치마 완성!

●

커트러리

테이블에 정갈히 놓인 커트러리를 보면 정성껏 대접받는 기분이
들어요. 보기 좋은 떡이 먹기도 좋은 법! 식사 전 테이블 세팅도
신경 써봅니다.

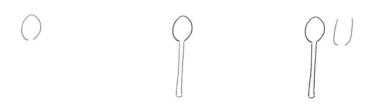

❶ 둥근 타원 모양으로 숟가락부터 그려요. 손잡이가 이어질 부분은 선을 생략합니다.

❷ 손잡이 부분도 길게 그립니다. 밑면은 둥근 곡선으로 연결합니다.

❸ 다음으로 포크를 그립니다. 밑이 살짝 구부러진 선을 대칭이 되도록 양쪽에 그려주세요.

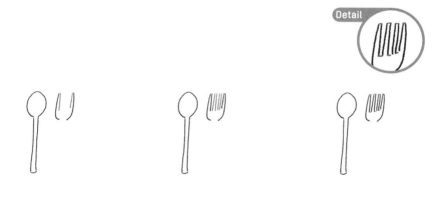

Detail

❹ 앞서 그린 선의 안쪽에 조금씩 간격을 두고 반 정도 길이의 선을 하나씩 그립니다.

❺ 같은 길이로 안쪽에 선을 추가합니다. 포크의 갈라진 부분을 생각하며 그려요.

❻ 위아래에 짧은 선으로 각각의 끝부분을 연결합니다.

7 이어서 2번과 같이 손잡이 부분을 길게 그려주세요.

8 이번에는 나이프를 그립니다. 밑이 살짝 구부러진 곡선으로 칼날을 표현합니다.

9 이어서 손잡이 부분을 그립니다.

10 칼날 끝부터 세로선을 길게 그려 칼등과 손잡이를 표현합니다. 밑면은 짧은 곡선으로 연결해 주세요.

⑪ 바깥으로 크게 사각형을 그려 커트러리 아래에 깔린 천을 표현합니다.

⑫ 아래쪽에 두께를 표현하듯 선을 추가해 접혀 있는 모양을 그립니다.

⑬ 그 안쪽에 길게 가로선을 넣어 디테일을 추가해 주세요.

⑭ 천 안쪽의 위아래에 줄무늬를 하나씩 넣으면 커트러리 완성!

●

접 시

예쁜 접시를 보면 그냥 지나치기가 힘들죠. 하나둘씩 사 모은 색색의 접시들은 보기만 해도 뿌듯합니다. 가장 아끼는 접시를 몇 개 그려볼까요?

❶ 원을 하나 그립니다.

❷ 원의 상하좌우 중심 바깥쪽에 짧은 선을 하나씩 그립니다.

❸ 세로선과 가로선 사이에 일정한 간격으로 사선 2개를 그려넣습니다.

❹ 같은 방식으로 사선을 모두 채웁니다.

❺ 선과 선 사이를 곡선으로 하나씩 연결합니다.

❻ 같은 방식으로 곡선을 전부 그려주세요.

❼ 각 곡선마다 간격을 살짝 두고 같은 모양의 곡
선을 하나 더 그립니다.

❽ 같은 방식으로 곡선을 전부 그려주세요.

❾ 이번에는 타원을 크게 그립니다. 두께도 표현
해 주세요.

❿ 타원 안쪽 중앙에 조금 작은 타원을 그려 넣습
니다.

⑪ 그 안쪽에 꽃무늬를 그릴 거예요. 작은 원과 함께 구불거리는 선으로 꽃잎 한 장을 그립니다.

⑫ 같은 방식으로 겹겹의 꽃잎을 몇 장 그립니다.

⑬ 바깥쪽에도 선을 추가해 좀 더 풍성하게 표현합니다. 줄기도 그려주세요.

⑭ 줄기 끝부분에 잎을 하나 그리고 안쪽에도 줄기 양옆으로 잎을 하나씩 그립니다.

⓯ 같은 방식으로 줄기에 잎을 채워주세요.

⓰ 반대쪽에도 같은 방식으로 잎줄기를 그립니다.

⓱ 아래쪽에 마지막 그릇을 그릴 거예요. 비스듬한 각도로 완만한 'S' 모양의 곡선을 하나 그립니다.

⓲ 이어서 오른쪽에 대칭이 되도록 같은 모양의 곡선을 그려주세요.

⑲ 17~18번에서 그린 괄호 모양 곡선 아래에 같은 모양을 방향만 달리해 사방으로 그립니다.

⑳ 괄호 모양 곡선과 간격을 살짝 두고 같은 모양의 곡선을 하나씩 더 그립니다.

㉑ 같은 방식으로 사방에 곡선을 모두 추가해 주세요.

㉒ 안쪽 중앙에 큼지막한 원을 그립니다.

㉓ 원 바깥쪽에는 길쭉한 타원을 작게 그립니다.

㉔ 그 옆쪽에 겹친 부분의 선을 생략한 타원 모양의 곡선을 추가해 주세요.

Detail

㉕ 아래쪽에 곡선을 길게 그려 줄기를 표현하고 잎도 하나 그려주세요.

㉖ 같은 방식으로 꽃무늬를 몇 개 추가합니다. 접시 완성!

●

과 일

어떤 과일을 가장 좋아하세요? 달콤한 딸기와 포도, 아삭아삭
기분 좋은 사과, 과즙 가득한 복숭아까지, 하나만 고르기는 너무
힘들어요. 좋아하는 과일을 모두 그려봅시다.

❶ 가장 먼저 레몬을 그릴 거예요. 깊게 구부러진 곡선으로 꼭지를 표현합니다.

❷ 바로 아래쪽에 그보다 살짝 완만한 곡선을 그립니다.

❸ 그 아래로 양쪽에 대칭되는 모양의 곡선을 그려주세요.

❹ 아래쪽에도 툭 튀어나온 곡선으로 꼭지 부분을 표현합니다.

❺ 안쪽에 짧은 선을 몇 개 넣어 레몬 껍질의 오돌토돌한 표면을 표현합니다.

❻ 꼭지 옆에 달린 잎사귀를 그립니다.

❼ 안쪽에 잎맥도 그려주세요.

❽ 같은 방식으로 왼쪽에도 잎을 그립니다.

❾ 잎 아래쪽에 두 갈래로 나뉜 줄기를 그리고 한쪽 줄기 아래에 짧은 곡선을 넣습니다.

❿ 양옆으로 길게 곡선을 그려 체리 모양을 완성합니다.

⓫ 같은 방식으로 나머지 한쪽에도 체리를 그립니다.

⓬ 이번에는 사과를 그릴게요. 꼭지 부분부터 그립니다.

⓭ 체리보다 좀 더 크게 사과를 그려주세요.

❶❹ 빈 공간에 잎을 하나 더 그립니다.

❶❺ 이어서 꼭지 부분을 그려주세요.

❶❻ 사과보다 좀 더 하트 모양에 가깝게 복숭아를
그립니다.

❶❼ 'T' 모양으로 테두리를 그립니다. 아래쪽 선은
비워주세요.

⑱ 이어서 아래쪽으로 양옆에 길게 곡선을 그려 바나나의 윤곽을 표현합니다.

⑲ 안쪽에 곡선을 하나 더 넣어 입체감을 표현해 주세요.

⑳ 같은 방식으로 양옆에 바나나를 하나씩 더 그립니다. 겹치는 부분의 선은 생략해 주세요.

㉑ 아래쪽에 포도를 그립니다. 간격을 좀 두고 원 2개를 그려주세요.

㉒ 원 2개 사이에 곡선 2개를 넣어 뒤쪽에 있는 포도알을 그립니다.

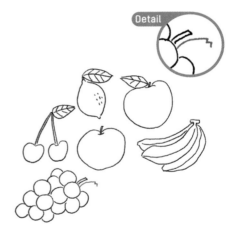

Detail

㉓ 앞서 그린 포도알을 중심으로 주변에 원 모양의 곡선을 추가해 포도송이를 완성합니다. 윗면에 가지도 짧게 그려주세요.

㉔ 가지 옆으로 끝이 뾰족뾰족한 선을 그립니다.

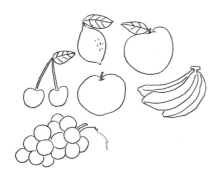

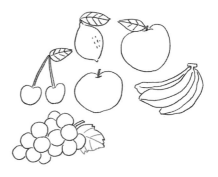

㉕ 이어서 같은 방식으로 잎을 그려나갑니다.

㉖ 반대쪽도 같은 모양으로 잎을 완성한 후 안쪽에 잎맥을 그려 넣습니다.

Detail

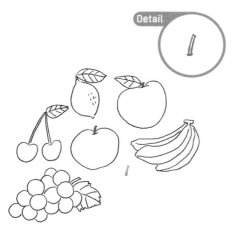

㉗ 다음에 그릴 과일은 서양배예요. 꼭지 부분부터 그립니다.

㉘ 조금 찌그러진 타원 모양으로 길쭉하게 배의 윤곽을 그립니다.

Detail

㉙ 꼭지 옆으로 잎사귀도 그려주세요.

㉚ 마지막으로 딸기를 그립니다. 꼭지와 뾰족뾰족한 잎 부분부터 그려요.

㉛ 그 아래로 딸기의 윤곽을 그리고 안쪽에 점을 찍어 씨를 표현하면 완성!

●

빵

빵 굽는 냄새가 나면 유혹을 이기지 못하고 발걸음이 빵집으로
향합니다. 기분 따라 입맛 따라, 오늘의 빵을 골라볼까요?

❶ 첫 번째 빵은 프레 즐입니다. 곡선을 짧게 그려주세요.

❷ 짧은 곡선의 위쪽 바로 옆으로 좀 더 구 부러진 곡선을 길게 그 립니다.

❸ 반대쪽까지 둥글게 선을 이어주세요.

❹ 안쪽에 일정한 간 격을 두고 테두리의 곡 선 모양을 그대로 작게 그려 넣습니다.

❺ 뾰족한 끝부분 아 래로 사선 2개를 그려 안쪽으로 말려 들어간 프레즐을 표현합니다.

❻ 바깥으로 살짝 튀 어나온 끝부분을 뭉툭 하게 그려주세요.

❼ 같은 방식으로 반 대쪽으로 꼬여 있는 프 레즐을 그립니다.

❽ 프레즐 안쪽에 작 은 원을 그려 넣어 표 면의 굵은소금을 표현 합니다.

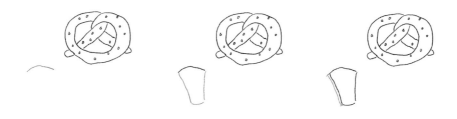

❾ 아래쪽에 크루아상을 그려볼 게요. 먼저 윗면의 곡선부터 하나 그립니다.

❿ 윗면 양 끝 아래로 곡선을 하나씩 그립니다. 밑면도 곡선으로 연결해 주세요.

⓫ 이어서 왼쪽 위아래에 짧은 가로선을 하나씩 넣고, 그 사이에 사선을 그립니다. 겹겹의 빵을 표현할 거예요.

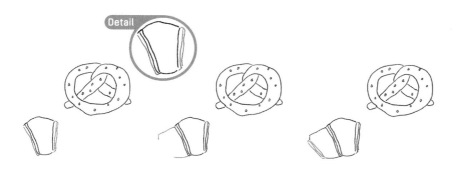

⓬ 왼쪽에 사선을 하나 더 그리고, 같은 방식으로 반대쪽에도 겹겹의 빵을 표현합니다.

⓭ 왼쪽 위아래에 끝으로 갈수록 폭이 좁아지도록 선을 추가합니다. 위쪽 사선의 끝에는 짧은 세로선을 그려 각지게 표현합니다.

⓮ 왼쪽 면에도 앞서 그린 것과 같은 방식으로 겹겹의 빵을 표현합니다.

⑮ 같은 방식으로 오른쪽 면을 그려주세요.

⑯ 양옆에 선을 추가해 크루아상의 윤곽을 완성합니다.

⑰ 이번에는 울퉁불퉁한 선으로 바게트의 윤곽을 그려주세요.

⑱ 안쪽에 살짝 파인 면을 하나 그립니다. 마찬가지로 울퉁불퉁한 선으로 표현합니다.

⓳ 같은 방식으로 몇 개 더 그려주세요. 모양은 전부 달라도 좋습니다.

⓴ 다음은 식빵입니다. 자연스러운 선으로 식빵의 윤곽을 그려주세요.

㉑ 안쪽에 살짝 간격을 두고 같은 모양을 작게 그려 넣어 식빵의 가장자리를 표현합니다.

㉒ 아래쪽으로 식빵의 두께를 표현해 주세요.

❷❸ 20~22번과 같은 방식으로 아래쪽에 놓인 식빵을 그려주세요. 겹친 부분의 선은 생략합니다.

❷❹ 그 뒤로 좀 더 삐뚤게 하나 더 그립니다.

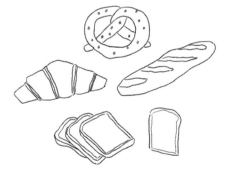

❷❺ 이번에는 서 있는 식빵을 그릴게요. 옆면으로 보이는 식빵의 윤곽부터 그립니다.

❷❻ 마찬가지로 같은 모양을 안쪽에 조금 작게 그려 넣어 가장자리를 표현해요.

㉗ 뒤쪽으로 보이는 식빵의 윗면과 옆면을 이어서 그립니다.

㉘ 같은 형태를 뒤쪽에 하나 더 그려주세요.

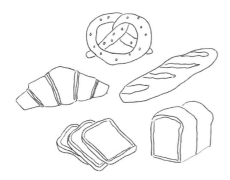

㉙ 밑면을 사선으로 연결하면 완성!

냄 비 와 국 자

본격적으로 부엌살림을 그려봅니다. 맛있는 요리를 만들기 위해선 먼저 장비부터 갖추어야죠. 사이즈별 냄비는 물론 기다란 국자와 계량컵까지, 이 정도는 있어야 근사한 요리가 나온답니다.

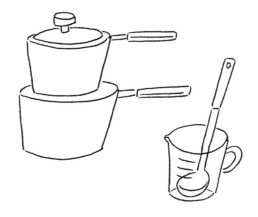

❶ 냄비 뚜껑부터 그릴 거예요. 납작한 원기둥을 작게 그립니다.

❷ 그 아래에 폭이 좁은 기둥을 그립니다.

❸ 기둥 양옆으로 곡선을 그리고 아래쪽을 곡선으로 연결해 뚜껑의 윗면을 만듭니다.

❹ 양옆에 다시 짧은 곡선을 넣고 아래쪽도 곡선으로 연결합니다.

❺ 그 아래로 양쪽에 사선을 길게 넣어 냄비의 몸체를 만듭니다. 밑면은 완만한 곡선으로 연결해 주세요.

❻ 편수냄비를 그릴 거예요. 한쪽에 손잡이를 연결할 선 2개를 나란히 그립니다.

❼ 기다란 직사각형으로 손잡이를 그리고 안쪽에 선을 하나 넣어 두께를 표현합니다.

❽ 냄비 바로 아래에 앞서 그린 것보다 조금 더 큰 타원을 그립니다. 겹친 부분의 선은 생략합니다.

❾ 5번과 같이 냄비의 몸체를 그립니다.

⑩ 6~7번과 같이 손잡이를 그리면 큰 냄비 완성.

⑪ 옆쪽 공간에 세로로 비스듬히 서 있는 직사각형을 그려 국자의 손잡이를 만듭니다.

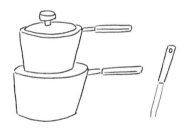

⑫ 손잡이 안쪽 상단에 원을 하나 넣어 구멍을 표현합니다.

⑬ 이어서 아래로 평행하는 사선을 길게 연결합니다.

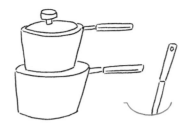 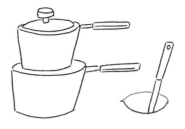

⓮ 국자를 넣어둔 계량컵을 그릴게요. 반원 모양의 곡선 끝에 짧은 직선을 그려 뾰족한 주둥이를 표현합니다. 반대쪽도 같은 방식으로 그려주세요.

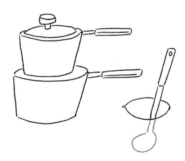

⓯ 아래쪽으로 국자의 사선을 이어서 그리고, 아래쪽에 둥근 곡선을 그려 국자의 윤곽을 만듭니다.

⓰ 안쪽에 곡선을 하나 넣어 국자의 오목한 모양을 표현합니다.

⑰ 양쪽에 사선을 그려 계량컵의 몸체를 만듭니다. 주둥이 부분은 조금 꺾어서 그려주세요.

⑱ 곡선으로 밑면을 연결하고 안쪽에도 짧은 곡선을 그려 넣어 바닥면을 표현합니다.

⑲ 곡선 2개로 계량컵의 손잡이를 그립니다.

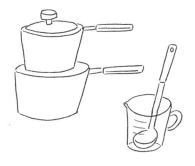

⑳ 계량컵에 일정한 간격으로 짧은 선을 몇 개 넣어 눈금을 표현하면 완성!

프 라 이 팬 과 뒤 집 개

간단한 요리에도 꼭 필요한 프라이팬과 프라이팬의 친구 뒤집
개! 냄비와 국자 그림에서 조금만 변형하면 금세 완성할 수 있
어요. 쓱쓱 그려 부엌살림을 좀 더 늘려볼까요?

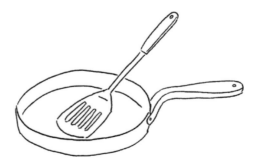

Detail

① 끝이 둥근 손잡이를 길게 그 립니다.

② 안쪽에 선을 넣어 두께를 표현하고, 상단에는 작은 타원을 그려 주세요.

③ 아래로 평행하는 사선을 이 어서 그립니다.

④ 사선 끝부분에 각각 양옆으 로 퍼지는 형태의 사선을 짧게 그립니다.

⑤ 짧은 사선 아래로 다시 선을 추가해 뒤집개의 윤곽을 만듭니 다. 끝부분은 곡선으로 연결해 주 세요.

❻ 짧은 선을 하나 넣어 살짝 꺾
인 부분을 표현합니다.

❼ 안쪽에 기다란 구멍을 그립니다. 간격을 조금 두고 사선 2개를 그
린 후 위아래를 짧은 곡선으로 연결해요.

❽ 같은 방식으로 나란히 구멍
을 몇 개 추가합니다.

❾ 뒤집개 뒤쪽으로 타원을 그려
프라이팬의 윗부분을 만듭니다.

❿ 타원 안쪽 상단에 곡선을 넣
어 프라이팬의 깊이를 표현합
니다.

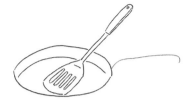
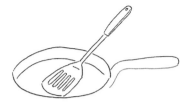

⓫ 이제 손잡이를 그릴게요. 앞부분이 살짝 꺾인 형태의 곡선으로 표현합니다.

⓬ 이어서 아래쪽도 같은 모양으로 좀 더 길게 꺾어지도록 선을 그려주세요.

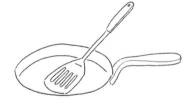

⓭ 이어서 안쪽에 같은 모양의 선을 넣어 손잡이의 두께를 표현합니다.

⓮ 꺾인 부분과 손잡이의 끝부분에 각각 작은 원을 하나씩 그려 넣습니다.

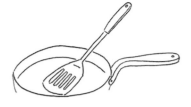 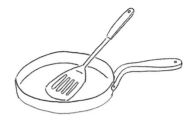

⓯ 프라이팬의 타원 양 끝 아래로 사선을 짧게 그 립니다. 손잡이와 겹치는 부분은 선을 생략해 주 세요.

⓰ 곡선으로 밑면을 연결하면 완성!

●

밥그릇과 수저

따끈따끈한 쌀밥이 준비되었다면 반찬이 무엇이든 맛있게 한 그
릇 비울 수 있어요. 예쁜 그릇에 갓 지은 밥을 담고 수저까지 나
란히 올리면 식사 준비 끝!

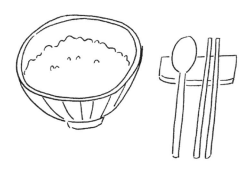

❶ 타원을 크게 그리고 그 안쪽에 살짝 작은 타원을 하나 더 그려 넣습니다.

❷ 안쪽에 꼬불꼬불한 선을 그려 밥그릇에 담긴 밥알을 표현합니다.

❸ 타원 양 끝 아래로 각각 안쪽을 향해 모이는 곡선을 하나씩 그리고, 좀 더 짧은 곡선으로 밑면을 연결합니다.

❹ 밥그릇에 사선을 몇 개 그려 무늬를 만들어 주세요.

❺ 그릇의 밑면 아래로 납작하게 굽을 그립니다.

❻ 오른쪽에 숟가락의 윤곽을 그립니다.

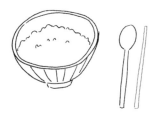

❼ 그 옆에 젓가락을 그려요. 아래로 갈수록 폭이
살짝 넓어지는 형태입니다.

❽ 같은 방식으로 하나 더 그립니다.

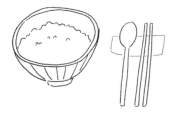
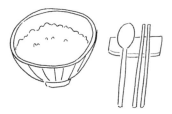

❾ 뒤쪽에 사각형으로 수저받침을 그립니다. 수저
와 겹치는 부분은 선을 생략합니다.

❿ 사각형 안쪽 하단에 곡선을 넣어 수저받침의
두께를 표현합니다. 완성!

● TIP
모든 사물의 시점을 정면으로 통일하면 더욱 그리기 쉽습니다.

특별한 날에는

●

한 송 이 꽃

가끔씩 나에게 꽃 한 송이를 선물하곤 합니다. 소소하지만 기분
좋은 선물이에요. 오늘 나에게 선물하고픈 꽃을 그려볼까요?

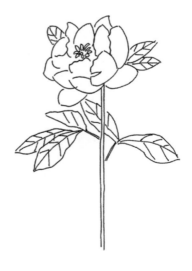

❶ 작고 길쭉한 타원 여러 개를 둥글게 모아서 그려 꽃의 수술을 표현합니다.

❷ 꽃잎을 그려볼게요. 구불구불한 선과 완만한 곡선을 차례로 그립니다.

❸ 주변에 구불구불한 선을 몇 개 추가합니다.

❹ 계속해서 꽃잎 모양이 되도록 곡선을 추가합니다.

❺ 위쪽에도 같은 방식으로 꽃잎을 그려주세요.

❻ 바깥쪽으로 향하는 꽃잎을 그리면 더욱 풍성해집니다.

❼ 꽃송이 옆에 잎사귀를 하나 그립니다.

❽ 안쪽에 잎맥을 그려 넣습니다.

❾ 같은 방식으로 주변에 잎을 몇 개 더 그립니다.

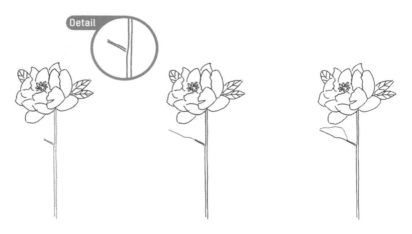

Detail

❿ 꽃송이 아래로 줄기를 길게 그리고, 한쪽 옆으로 짧게 뻗은 잔가지도 그려주세요.

⓫ 잔가지 위로 살짝 접혀 반쪽만 보이는 잎을 그립니다. 울퉁불퉁한 선으로 표현하면 더욱 자연스러워요.

⑫ 아래쪽에도 잎을 하나 추가
합니다.

⑬ 그 뒤로 살짝 겹친 잎을 그립
니다.

⑭ 같은 방식으로 반대쪽에도
잔가지에 달린 잎을 그립니다.

⑮ 앞서 그린 잎 안쪽에 잎맥을
그려 넣습니다.

⑯ 반쪽만 보이는 잎은 잎맥도 사선으로 반만 그려 넣어요. 다른 잎
에도 전부 잎맥을 그려주면 완성!

●

꽃 다 발

화사한 튤립을 보면 봄에 태어난 친구가 생각나요. 곧 다가올 친구의 생일에는 튤립을 선물해야겠습니다. 어디에 두어도 주변을 환히 빛내주는 예쁜 꽃이니까요.

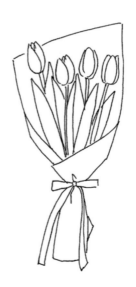

Detail

❶ 튤립의 모양을 생각하며, 아래가 살짝 굽은 선을 그립니다.

❷ 바로 옆쪽에 세로로 긴 타원 모양으로 튤립의 꽃잎을 하나 그립니다.

❸ 오른쪽을 감싸듯 곡선을 추가하고 아래쪽에도 짧은 곡선을 하나 넣어요.

❹ 꽃 아래로 줄기를 그리 길지 않게 그려주세요.

❺ 줄기 아래에서 옆쪽으로 뻗은 기다란 잎을 그립니다.

❻ 반대쪽에도 잎을 그려주세요.

❼ 왼쪽에 꽃을 추가합니다. 물방울 모양이 되도록 곡선 2개를 그려주세요.

❽ 그 뒤로 살짝 겹친 꽃잎을 그립니다.

❾ 앞서 그린 꽃잎들 사이에 산봉우리 모양의 짧은 곡선을 추가합니다.

❿ 꽃 아래로 줄기를 길게 그립니다.

⓫ 줄기 양옆에 사선을 추가해 기다랗고 끝이 뾰족한 잎을 그립니다.

⓬ 앞서 그린 것과 같은 방식으로 양옆에 꽃을 추가합니다.

⓭ 마찬가지로 잎도 그려주세요.

⓮ 꽃다발을 감싸고 있는 포장지를 그릴 거예요. 우선 꽃 아래쪽에 사선 2개를 그립니다.

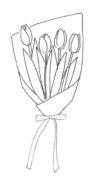

⓯ 좀 더 긴 사선의 끝에서 위쪽으로 꽃다발을 받치고 있는 포장지를 그립니다.

⓰ 아래쪽에는 포장지의 접혀 있는 면을 사선 몇 개로 이어서 그립니다.

⓱ 그 아래에는 리본을 그려주세요.

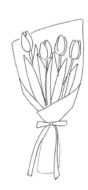

⓲ 아래쪽에도 포장지를 마저 그려주세요.

⓳ 리본 위아래에 각진 선을 짧게 추가해 포장지의 주름을 표현합니다.

⓴ 손잡이 부분 뒤쪽에 각진 선을 추가해 포장지의 끝자락을 표현하면 완성!

●

케 이 크

파티에 케이크가 빠질 수 없죠. 새하얀 크림에 새콤달콤한 과일
이 듬뿍 올라간 예쁨 가득한 모습으로 분위기를 고조시켜 주니까
요. 특별한 날엔 케이크 받침대까지 준비하는 센스, 잊지 마세요!

❶ 하트를 그리듯 딸기의 윤곽을 그립니다.

❷ 안쪽에 점을 찍어 씨를 표현하고, 위에는 뾰족뾰족하게 잎을 그립니다.

❸ 작은 원을 여러 개 모아서 그려 블랙베리를 표현합니다. 짧은 선으로 꼭지도 그려주세요.

❹ 딸기와 비슷한 크기로 원을 그리고 살짝 긴 곡선을 달아 체리를 표현합니다.

❺ 1~2번과 같은 방식으로 주변에 딸기를 몇 개 더 그립니다.

❻ 4번과 같은 방식으로 체리도 몇 개 더 그립니다.

❼ 딸기와 체리 사이사이에 블랙 베리를 여러 개 그려 넣습니다.

❽ 과일들 아래로 흘러내리는 생크림을 표현합니다. 구불구불한 곡선으로 그려주세요.

❾ 생크림 안쪽에 짧은 곡선을 넣어 케이크의 윗면과 옆면을 구분합니다. 윗면이 납작한 타원 형태로 보이도록 곡선을 넣어주세요.

❿ 크림 아래로 케이크의 옆면을 그립니다.

⓫ 옆면 중간쯤에 일정한 두께의 층이 생기도록 선을 그려 넣습니다.

⓬ 그 층 안쪽에 촘촘히 원을 그려 크림 안에 박힌 과일을 표현합니다.

⓭ 케이크 아래로 받침대를 그립니다. 먼저 타원 형태로 윗면부터 그린 후 곡선을 한 번 더 넣어 두께를 표현해 주세요.

⓮ 그 아래로 기둥을 그립니다. 밑으로 갈수록 폭이 넓어지는 형태예요. 밑면은 곡선으로 연결합니다.

⓯ 밑면 위쪽에 곡선을 하나 더 넣으면 완성!

●

와 인

왠지 모르게 한잔 하고픈 날, 와인을 꺼냅니다. 술은 잘 못하지
만 달콤쌉쌀한 와인 한잔 정도는 좋아요. 기분에 맞춰 음악도 골
라 틀고, 혼자서도 근사한 분위기에 취해보는 거예요.

❶ 크기가 다른 사각형 2개를 쌓아 올린 형태로
코르크가 박힌 와인병의 주둥이부터 그립니다.

❷ 사각형 양 끝 아래
로 각각 세로선을 길게
그립니다.

❸ 두 세로선 사이에
라벨을 간단히 그려 넣
습니다.

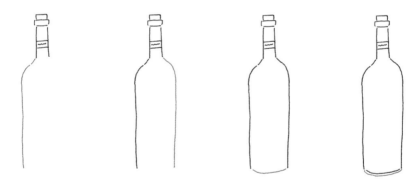

❹ 병목 아래로 병의 윤곽을 그려주세요.

❺ 곡선으로 밑면을 연결하고 아래쪽에 곡선을 하
나 더 넣어 두께를 표현합니다.

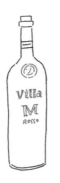

❻ 좋아하는 와인의 로고를 그려 넣습니다.

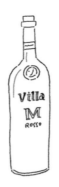

❼ 와인병 한쪽 테두리와 가까운 곳에 테두리의 선 모양을 짧게 끊어서 넣어 입체감을 표현합니다.

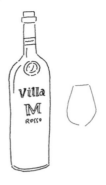

❽ 와인병 옆쪽에는 와인잔의 볼 윤곽을 그립니다.

❾ 이어서 아래로 길게 세로선을 그려 다리를 만듭니다.

❿ 이어서 삼각형을 그리듯 바닥면을 완성합니다.

⓫ 볼 안쪽에 길게 선을 넣고 볼과 다리의 연결부에도 짧게 선을 넣어 잔에 담긴 와인을 표현하면 완성!

●

액 세 서 리

오늘 입을 원피스에 어울리는 액세서리를 골라봅니다. 빈티지
한 느낌의 귀걸이와 반지가 마음에 들어요. 그래, 오늘은 너로
정했다!

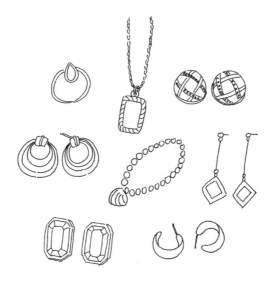

❶ 물방울 모양을 그립니다. 안쪽에 같은 모양을 작게 하나 더 그려 넣어 꾸며주세요.

❷ 물방울 모양 아래로 링을 그립니다. 좌우로 반씩, 끝부분이 좁아지도록 나누어 그려주세요.

❸ 이번에는 크고 작은 사각형 2개를 그려 사각 테두리를 만듭니다.

❹ 테두리 안쪽에 일정한 간격을 두고 비스듬한 곡선을 채워 넣습니다.

❺ 위쪽에 작은 고리를 그립니다. 다음 고리가 걸릴 부분을 조금 비워두고 그려주세요.

❻ 이번에는 다른 방향으로 끼워진 고리를 그립니다.

❼ 고리 양옆으로 목걸이 줄을 그립니다. 작은 '()' 모양을 연결해 줄의 형태가 'U' 자가 되도록 표현합니다.

❽ 옆쪽에는 귀걸이를 그릴게요. 반지와 비슷한 크기로 원을 그리고 두께를 표현하듯 아래쪽에 곡선을 하나 더 그립니다.

❾ 원 안쪽에 사선 2개를 그려주세요. 꽉 채워 그리지 않고 위쪽은 비워둡니다.

❿ 그 위로 다시 사선 2개를 방향이 다르게 그립니다. 앞서 그린 사선과 함께 'T' 자가 되도록 그리면 돼요.

Detail

Detail

⓫ 같은 방식으로 9~10번에서 그린 모양과 반대되도록 사선을 추가합니다. 가운데 여백 부분이 마름모가 되도록 그려주세요.

⓬ 빈 공간에 같은 방향의 사선이 이어지도록 그립니다.

⓭ 방향이 같은 줄무늬 2개의 안쪽에만 작은 원을 촘촘히 그려 넣습니다.

⓮ 같은 방식으로 반대쪽 귀걸이도 그려주세요.

⓯ 또 다른 귀걸이를 그려요. 얇고 긴 사각형을 비스듬히 그린 후 양옆을 '[]' 모양의 선으로 감쌉니다.

⓰ 양옆의 가운데에서 각각 아래로 반원을 그려 원을 만들고, 그 안쪽에 좀 더 작은 원을 하나 더 그립니다. 앞서 그린 큰 원과 위쪽 간격은 좁게, 아래쪽 간격은 좀 더 넓게 둡니다.

⓱ 같은 방식으로 안쪽에 원을 2개 더 그려주세요. 안쪽으로 갈수록 점점 더 동그란 형태입니다.

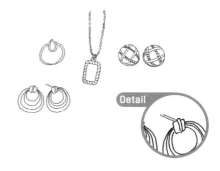

⓲ 같은 방식으로 반대쪽 귀걸이도 그려주세요.

⓳ 한쪽 귀걸이에만 사선으로 침을 그립니다.

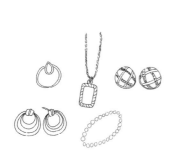

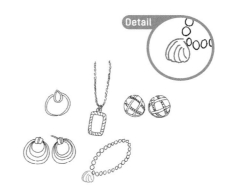

⓴ 작은 원을 둥근 형태로 모아서 그려 팔찌를 표현합니다.

㉑ 팔찌 아래쪽에 조개껍데기의 윤곽을 그리고 안쪽에 곡선을 몇 개 그려 넣습니다.

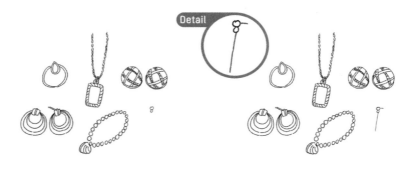

㉒ 빈 공간에 다음 귀걸이를 그릴게요. 작은 원 2개를 위아래로 붙여서 그립니다.

㉓ 위쪽 원 옆으로 짧게 선을 넣어 침을 표현하고 아래쪽 원 밑으로는 길게 선을 넣습니다.

㉔ 선 끝에 다시 작은 원 2개를 위아래로 붙여서 그리고, 그 아래로 크고 작은 마름모 2개를 그립니다.

㉕ 같은 방식으로 반대쪽 귀걸이도 그려주세요.

㉖ 팔각형을 조금 기다란 형태로 그립니다. 안쪽에 조금 작은 팔각형을 그리고 그 안에 간격을 조금 더 두고 작은 팔각형을 하나 더 그려주세요.

㉗ 가장 작은 팔각형과 중간 팔각형의 모서리를 각각 사선으로 연결합니다.

㉘ 큰 팔각형의 오른쪽, 아래쪽 바깥에 간격을 살짝 두고 테두리를 한 번 더 그려 두께를 표현합니다.

㉙ 같은 방식으로 반대쪽 귀걸이도 그려주세요.

❸⓪ 빈 공간에 초승달 모양을 눕혀서 그립니다.

❸① 양 끝에 구부러진 안쪽 면을 곡선으로 그립니다.

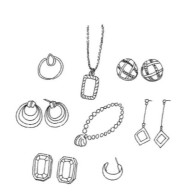

❸② 한쪽 끝에 길게 침을 그려주세요.

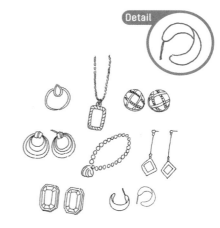

❸③ 같은 방식으로 다른 방향으로 보이는 반대쪽 귀걸이를 그리면 완성!

향 초

은은한 불빛과 향으로 저녁의 테이블을 밝혀주는 향초. 바깥은 깜깜한 방인데 내 방 안은 붉은 빛으로 따스할 때, 왠지 포근한 기분이 듭니다.

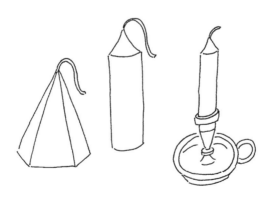

❶ 사선 2개를 위쪽 끝이 맞닿
도록 그립니다.

❷ 바깥에 위쪽 끝이 맞닿은 사
선 2개를 추가합니다. 앞서 그
린 사선보다 길이가 짧게 그려
주세요.

❸ 아래쪽 끝을 사선으로 이어
주세요.

❹ 위쪽 끝에 S 자 형태의 곡선
2개를 나란히 그려 심지를 표현
합니다.

❺ 곡선 2개를 위쪽 끝이 맞닿
도록 그립니다. 각각 안쪽으로
살짝씩 굽은 형태예요. 밑면은
곡선으로 연결합니다.

❻ 아래로 기다랗게 초의 윤곽
을 그립니다.

❼ 4번과 같이 초의 심지를 그립니다.

❽ 5~7번을 참고해 옆쪽에 조금 작은 초를 하나 더 그립니다. 심지도 짧게 그려요.

❾ 초의 밑면 밖으로 타원을 작게 그립니다. 겹친 부분의 선은 생략하고, 이어서 타원 아래에는 크고 작은 '�凵' 모양을 붙여서 그려주세요.

❿ 양 끝 아래로 각각 안쪽을 향하는 사선을 그리고 짧은 선으로 밑면을 연결합니다.

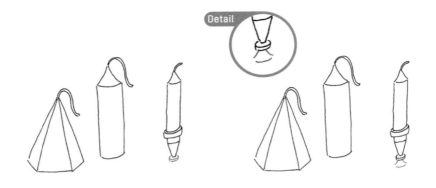

⓫ 그 아래로 납작한 원기둥을 그립니다. 겹친 부분의 선은 생략합니다.

⓬ 5번과 비슷한 모양으로 촛대의 끝부분을 그립니다.

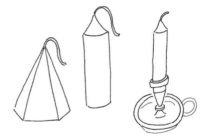

⓭ 크고 작은 원 2개로 촛대의 밑바닥을 그립니다.

⓮ 밑바닥 안쪽과 아래쪽에 선을 추가해 입체감을 표현하고, 한쪽에 곡선 2개를 그려 손잡이를 만들면 완성!

●

카 메 라

햇살 가득한 날 카메라를 들고 발길 닿는 대로 걷는 것을 좋아합니다. 오늘도 햇살을 잡으러 나갈 거예요. 그날의 좋아하는 장면을 담아주는 고마운 카메라와 함께면 언제든 여행하는 기분입니다.

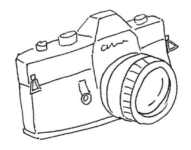

❶ 비스듬한 각도로 직사각형을
그립니다.

❷ 옆면이 사다리꼴인 육면체가
되도록 선을 추가합니다.

❸ 옆쪽에는 원기둥을 짧게 그
립니다.

Detail

❹ 같은 방식으로 양옆에 좀 더
작은 원기둥을 하나씩 그려주세
요. 원기둥 3개와 육면체가 일직
선상에 놓이도록 그립니다.

❺ 육면체의 폭에 맞추어 원기
둥 아래로 직사각형의 바닥을
그려 넣습니다. 양쪽 모서리 중
하나씩은 짧은 사선을 넣어 면
이 살짝 구분되도록 그려주세요.

❻ 육면체 아래로 양쪽 사선을
짧게 이어서 그립니다.

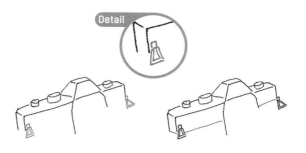

Detail

❼ 사선 아래로 각각 길이가 다른 세로선을 그리고, 앞서 그린 직사각형의 모서리 아래에도 일정한 길이로 세로선을 이어서 그립니다.

❽ 카메라 양옆에 고리를 하나씩 그립니다. 작은 사각형 아래로 삼각 테두리가 달린 형태예요.

❾ 7번에서 그린 짧은 직선들 끝을 사선으로 연결합니다.

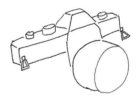

❿ 길이가 다른 세로선 사이에 반원을 그립니다.

⓫ 양 끝에 사선을 나란히 그리고 그 끝에 타원을 그려 렌즈의 윤곽을 만듭니다.

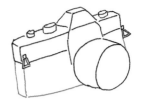 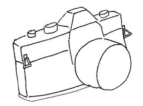 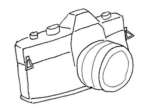

⓬ 카메라의 윤곽을 마저 그립니다. 바닥면은 따로 구분해 그려주세요.

⓭ 렌즈 안쪽에 타원을 작게 하나 더 그리고, 옆면에는 곡선을 2개 넣어주세요.

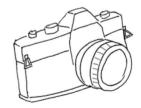
 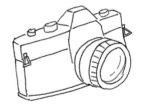 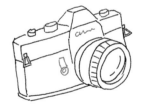

⓮ 곡선으로 구분한 렌즈 옆면의 가장 바깥 부분에 일정한 간격으로 선을 채웁니다.

⓯ 작은 타원 안쪽에 곡선을 몇개 넣어 유리의 표면을 묘사합니다.

⓰ 렌즈 위쪽에 구불거리는 선으로 텍스트를 표현하고, 옆쪽에 작은 버튼을 추가하면 완성!

●

피크닉 바구니

화창한 오후, 시원한 강바람이 생각나면 피크닉 바구니를 챙깁
니다. 따뜻한 햇살과 기분 좋게 살랑이는 강바람을 맞으며 가만
히 앉아 있는 거예요. 그야말로 힐링되는 나만의 조그마한 소풍
입니다.

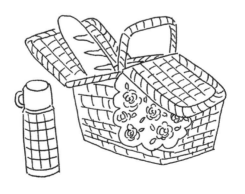

❶ 바구니의 손잡이부터 그립니다. 꺾이는 부분에서 선을 나누어 그려주세요.

❷ 손잡이 아래에 사선을 하나 넣고 비스듬한 각도로 바구니의 한쪽 덮개를 그립니다.

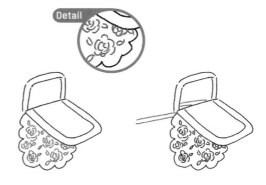

Detail

❸ 그 아래로 레이스의 윤곽을 구불구불한 곡선으로 그립니다.

❹ 레이스 안쪽은 꽃무늬로 채워주세요.

• 꽃무늬 그리는 방법은 83쪽을 참고합니다.

❺ 반대편 덮개 부분의 양쪽 윤곽을 사선으로 그립니다.

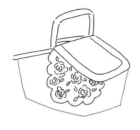

❻ 양쪽 덮개 아래로 바구니의 윤곽을 그립니다.

❼ 바구니 위로 보이는 바게트를 그립니다.

　• 바게트 그리는 방법은 188~189쪽을 참고합니다.

❽ 바게트 뒤쪽으로 열려 있는 덮개를 그립니다. 겹친 부분의 선은 생략해 주세요.

❾ 덮개 가장자리와 손잡이에 일정한 간격을 두고 비스듬한 곡선을 촘촘히 넣어주세요.

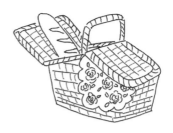

⑩ 덮개 안쪽 면과 바구니 옆면에는 좀 더 넓은 간격으로 줄무늬를 넣습니다.

⑪ 줄무늬 안쪽에는 수직 방향으로 다시 짧은 선들을 채워주세요.

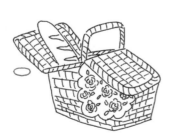

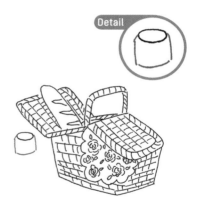

Detail

⑫ 옆쪽에는 보온병을 그릴 거예요. 먼저 타원을 작게 그립니다.

⑬ 양 끝 아래로 위쪽이 살짝 구부러진 세로선을 그리고 밑면은 곡선으로 연결해 주세요.

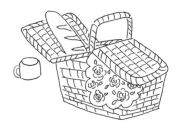

⓮ 한쪽에 손잡이를 그립니다.

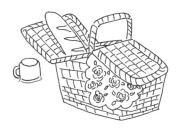

⓯ 뚜껑 아래로 양쪽에 짧은 사선을 넣고 끝부분 사이에 곡선을 하나 그립니다.

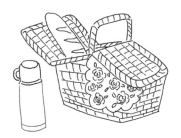

⓰ 사선 아래로 선을 길게 그려 병의 윤곽을 만듭니다. 밑면은 곡선으로 연결하고 안쪽에 곡선을 하나 더 넣어 주세요.

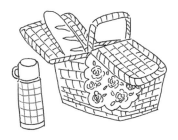

⓱ 격자무늬로 병을 꾸미면 완성!

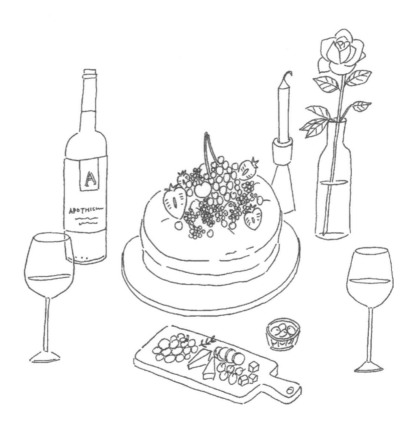

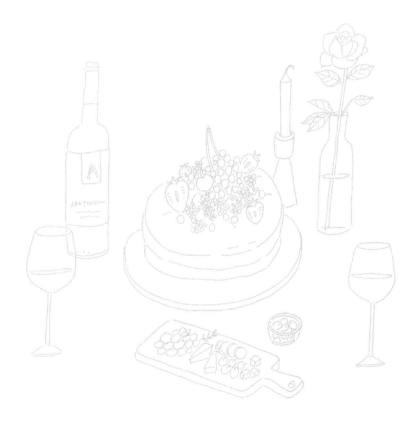

• TIP
앞서 연습한 와인병과 와인잔, 케이크, 향초 등을 활용한 그림입니다.
각각의 그림을 하나로 모아 구성해 보세요.

엽서로 활용할 수 있는 드로잉을 제공합니다.
흐린 선 위를 따라 그리며 몇 차례 연습한 다음
아래의 빈 종이에 같은 그림을 그려보세요.
직접 그린 그림이 담긴 엽서가 완성됩니다.